集字创作

书法集字创作宝典

行书

书论

画论

小品文

《世说新语》

胡紫桂 主编

湖南美术出版社

·长沙·

图书在版编目（CIP）数据

书法集字创作宝典：行书书论　画论　小品文　《世说新语》/ 胡紫桂主编. — 长沙：湖南美术出版社,2020.6（2022.3重印）
　ISBN 978-7-5356-8728-9

Ⅰ.①书… Ⅱ.①胡… Ⅲ.①汉字—法帖 Ⅳ.①J292.2

中国版本图书馆CIP数据核字(2019)第040055号

书 法 集 字 创 作 宝 典
SHUFA JIZI CHUANGZUO BAODIAN

行书书论 画论 小品文 《世说新语》

XINGSHU SHULUN HUALUN XIAOPINWEN SHISHUO XINYU

出 版 人：黄　啸
策　　划：胡紫桂
主　　编：胡紫桂
编　　著：李宏伟
责任编辑：邹方斌
装帧设计：造书房
出版发行：湖南美术出版社（长沙市东二环一段622号）
经　　销：湖南省新华书店
制版印刷：郑州新海岸电脑彩色制印有限公司
开　　本：787mm×1092mm　　1/40
印　　张：6.3
版　　次：2020年6月第1版
印　　次：2022年3月第2次印刷
书　　号：ISBN 978-7-5356-8728-9
定　　价：39.80元

出版说明

我们爱书法，学习书法，研究书法，目的是要能创作、会创作，创作出好作品，得到书界的认可，成名成家。这大概是多数书法学习者的理想。然而，书法创作又极其不易，许多人朝临暮写，废寝忘食，十年八载还不知创作为何物，临摹时可以有模有样，创作时则一筹莫展，甚至不知如何下笔，平时临帖所学怎么也与创作衔接不起来，徒有一身"依葫芦画瓢"的临帖功夫而无处施展。

那么，我们究竟该如何从临摹过渡到创作呢？究竟该如何将平日所学化为己用，巧妙地融入创作中去呢？常见的方式当然是将书法经典作品反复临摹，领略其笔墨的韵味，细察其结构的奥妙，做到心领神会，烂熟于心。只等到有一天悟出真谛，懂得了将林林总总的碑帖融会贯通，信手拈来，娴熟自如地加以运用，进而推陈出新，抒发个性情怀，铸就精彩风格，或如云如烟，或如铁如银，或如霜叶，或如瀑水，便能赢得自己的一片天空。

问题是要达到这种境界，既需要经年累月的耕耘，心无旁骛的投入，也少不了坐看云起的心境，红袖添香的氛围。而今天，鳞次栉比的高楼大厦，川流不息的来往车辆，早将我们的生命历程切割成支离的片段，已将那看云看山看水的心境挤压得喘不过气来，人们行色匆匆，一路风尘，也不见了那墨香浸润的浪漫。有什么方法，有什么途径，能让

我们拾掇起那零碎的光阴，高效、快捷、愉悦地从临摹走向创作呢？

我结合自身的书法专业学习背景与临摹创作经验，根据在中国美院学习期间集字作业实践中临摹过渡到创作的课程，萌生了编辑一套图书，帮助书法学习者在较短时间内捅破书法临摹与创作这层窗户纸，通往自由创作阳关大道的念头，以便于渴望迅速进入创作状态的书法学习者早日摆脱临摹的束缚，通过集字创作的方式到达创作的彼岸。

十年前，我在湖南美术出版社工作期间实现了这个愿望。我主编的"经典碑帖集字创作蓝本"系列丛书至今已出版四辑三十二本，深得读者厚爱。但由于当时水平所限，书中难免有一些错讹之处，比如原文的错、漏字，书法风格的不统一等。

本丛书在"经典碑帖集字创作蓝本"系列的基础之上进行了全面修订，改正了错讹，统一了风格，充实了内容，变换了形式，降低了总价。现汇集出版，借此以飨读者并祈指正。

胡紫桂于长沙两溪草堂

己亥初夏

目录

行书

书论

【王羲之·书论】　凡书贵乎沉静，令意在笔前，字居心后，未作之始，结思成矣。仍下笔不用急，故须迟。何也？笔是将军，故须迟重。心欲急不宜迟，何也？心是箭锋，箭不欲迟，迟则中物不入。

凡書貴乎沉靜，令意在筆前字居心

後未作之始結思成矣仍下筆不用急

故須遲何也筆是將軍故須遲重

心欲急不宜遲何也心是箭鋒箭不欲

遲遲則中物不入

王羲之 書論

师宜官後漢不知何許人何官能為
大字方一丈小字方寸千言耿球碑是宜官
書甚自矜重或空至酒家先書其壁
觀者雲集酒因大售俟其飲足削書
而退

羊欣 采古來能書人名

【羊欣·采古来能书人名】

师宜官，后汉，不知何许人、何官。能为大字方一丈，小字方寸千言。《耿球碑》是宜官书，甚自矜重。或空至酒家，先书其壁，观者云集，酒因大售。俟其饮足，削书而退。

【虞龢·论书表】

子敬为吴兴，羊欣父不疑为乌程令。欣年十五六，书已有意，为子敬所知。子敬往县，入欣斋，欣衣白新绢裙昼眠，子敬因书其裙幅及带。欣觉，欢示，遂宝之。后以上朝廷，中乃零失。

子敬為吳興羊欣父不疑為烏程令欣
年十五六書已有意為子敬所知子
敬往縣入欣齋欣衣白新絹裙晝眠
子敬因書其裙幅及帶欣覺歡示遂
寶之後以上朝廷中乃零失

虞龢 論書表

庚征西翼書少時與右軍齊名右
軍後進庾猶不忿在荆州與都下書
云小兒輩乃賤家雞愛野鶩皆學逸少
書須吾還當比之

王僧虔 論書

【王僧虔·論書】庾征西翼書，少時與右軍齊名。右軍後進，庾猶不忿。在荆州與都下書云：「小兒輩乃賤家雞，愛野鶩，皆學逸少書。須吾還，當比之。」

用笔须手腕轻虚。虞安吉云：夫未解书意者，一点一画皆求象本，乃转自取拙，岂成书耶？太缓而无筋，太急而无骨，横毫侧管则钝慢而肉多，竖管直锋则干枯而露骨。终其悟也，粗而能锐，细而能壮，长者不为有余，短者不为不足。

用笔须手腕轻虚虞安吉云夫未解书

意者一点一画皆求象本乃转自取拙

岂成书耶太缓而无筋太急而无骨横

毫侧管则钝慢而肉多竖管直锋则干

枯而露骨终其悟也粗而能锐细而能此长

者不为有余短者不为不足

虞世南　笔髓论

【张怀瓘·书议】

嵇叔夜身长七尺六寸，美音声，伟容色，虽土木形体，而龙章凤姿，天质自然。加以孝友温恭，吾慕其为人。尝有其草写《绝交书》一纸，非常宝惜。有人与吾两纸王右军书，不易。

嵇叔夜身长七尺六寸美音声伟容色虽土木形体而龙章凤姿天质自然加以孝友温恭吾慕其为人尝有其草写绝交书一纸非常宝惜有人与吾两纸王右军书不易

張懷瓘 書議

【徐浩·论书】张伯英临池学书，池水尽墨；永师登楼不下，四十余年，张公精熟，号为草圣；永师拘滞，终著能名。以此而言，非一朝一夕所能尽美。俗云：「书无百日工。」盖悠悠之谈也。宜白首攻之，岂可百日乎！

张伯英临池学书，池水尽墨，永师登楼不下四十余年，张公精熟，备为草圣。永师拘滞，终著能名，以此而言，非一朝一夕所能尽美。语云书无百日工，盖悠悠之谈也。宜白首攻之，岂可百日乎

徐浩　论书

用水墨之法水散而墨在既浮而棱發有若

自然耳

剛則用軟筆策掠按拂割

在一鋒紙柔用硬筆衮努鉤礫順戧

筆指純剛如以錐畫石純柔如以鉛洗泥

既不圓暢神格之矣畫石及壁同紙

剬例蓋相得也

靈携

臨池妙訣

【卢携·临池妙诀】 用水墨之法，水散而墨在，迹浮而棱敛，有若自然。纸刚则用软笔，策掠按拂，制在一锋。纸柔用硬笔，衮努钩礰，顺戗画石及壁，同纸刚列，盖相得也。

9

苏子美尝言：明窗净几，笔砚纸墨，皆极精良，亦自是人生一乐。然能得此乐者甚稀，其不为外物移其好者，又特稀也。余晚知此趣，恨字体不工，不能到古人佳处，若以为乐，则自是有余。

苏子美尝言明窗净几笔砚纸墨皆极精良亦自是人生一乐然能得此乐者甚稀其不为外物移其好者又特稀也余晚知此趣恨字体不工不能到古人佳处若以为乐则自是有余

欧阳修 试笔

僕嘗見歐陽文忠公云遺教經非逸少筆以其言觀之信若不妄然自逸少在時小兒亂真其自不解辨況數百年後傳刻之餘而敗此其真偽雖矣顧筆畫精穩自可為師法

蘇軾 題遺教經

【苏轼·题遗教经】

仆尝见欧阳文忠公，云：《遗教经》非逸少笔，以其言观之，信若不妄。然自逸少在时，小儿乱真，自不解辨，况数百年后传刻之馀，而欲必其真伪，难矣。故笔画精稳，自可为师法。

兰亭叙草王右军

平生浮意书也及後

观之略無一字一笔不可

人意摹写或失之肥瘦

亦自成研

要各存之以心會其妙

處尔

黄庭堅 跋兰亭

【黄庭坚·跋兰亭】《兰亭叙草》，王右军平生得意书也。反复观之，略无一字一笔不可人意，摹写或失之肥瘦，亦自成研。要各存之以心，会其妙处尔。

凡書要拙多于巧近古

少年作字如新婦子妝梳百種點

綴終無烈婦態也　黃庭堅　李致堯乞書書卷後

肥字須要

有骨瘦字須要有肉古人學

書學其二處今人

學書肥瘦皆病又常偏浮

其人醜惡處如今人作顏體乃

其可慨然者　黃庭堅　論書

【黃庭堅·論書】　凡書要拙多于巧。近世少年作字，如新婦子妝梳，百種點綴，終無烈婦態也。　肥字須要有骨，瘦字須要有肉。古人學書，學其二處，今人學書，肥瘦皆病。又常偏得其人醜惡處，如今人作顏體，乃其可慨然者。

一日不書便覺思澀想
古人未嘗片時廢書也囙
思蘇之才
恒公至洛帖
字明意殊而工為
天下法書第一

米芾
海嶽名言

【米芾·海岳名言】第一。

一日不书便觉思涩，想古人未尝片时废书也。因思苏之才，《恒公至洛帖》字明意殊有工，为天下法书第一。

14

海嶽以書學博士召對上問本朝以書名
世者凡數人海嶽各以其人對曰蔡京不得
筆蔡卞得筆而乏逸韻蔡襄勒字沈遼
排字黃庭堅描字蘇軾畫字上復問卿書
如何對曰臣書刷字

米芾 海嶽名言

【米芾·海岳名言】海岳以书学博士召对，上问本朝以书名世者凡数人，海岳各以其人对，曰：『蔡京不得笔，蔡卞得笔而乏逸韵，蔡襄勒字，沈辽排字，黄庭坚描字，苏轼画字。』上复问：『卿书如何？』对曰：『臣书刷字。』

【赵构·翰墨志】

杨凝式在五代最号能书，每不自检束，号『杨风子』，人莫测也。其笔札豪放，杰出风尘之际，历后唐、汉、周，卒能全身名，其知与字法亦俱高矣。在洛中往往有题记，平居好事者，并壁匣置坐右，以为清玩。

杨凝式在五代最号能书，每不自检束

号杨风子人莫测也其笔札豪放杰出

风尘之际历后唐汉周卒能全身名

其知与字法亦俱高矣在洛中往往有

题记平居好事者并壁匣置坐右以

为清玩

赵构 翰墨志

16

學書以沉著頓挫為體以變化牽掣為用二者不可跌一若專事一偏便非至論如魯公云沉著何嘗不嘉悵素之飛動多有意趣世之小子謂魯公不如懷素是東坡所謂嘗夢見王右軍腳汗氣耶

解縉 春雨雜述

【解缙·春雨杂述】　学书以沉著顿挫为体，以变化牵掣为用，二者不可缺一。若专事一偏，便非至论。如鲁公之沉著，何尝不嘉？怀素之飞动，多有意趣。世之小子谓鲁公不如怀素，是东坡所谓『尝梦见王右军脚汗气』耶！

书有筋骨血肉筋生于
腕、腕能悬则筋脉相连而
有势指能实则骨体坚定
而不弱血生于水肉生于墨
水须新汲墨须新磨
则燥湿调匀而肥瘦浮所
此古人而以必资乎器也

丰坊书诀

大令《辞中令帖》书家不甚传或

少於米元章黄長睿之後耳觀其

運筆則所謂鳳翥鸞翔似奇反正

者深為漏泄家風不排虞以後諸人

所能夢見也李北海似得其意

董其昌 題獻之帖後

【董其昌·题献之帖后】 大令《辞中令帖》，评书家不甚传，或出于米元章、黄长睿之后耳。观其运笔，则所谓『凤翥鸾翔，似奇反正』者，深为漏泄家风，必非唐以后诸人所能梦见也。李北海似得其意。

19

书家有自神其说，以右军感胎仙传笔法。大令得白云先生口授者，此皆妄人附托语。天上虽有神仙，能知羲、献为谁乎？

董其昌

画禅室随笔

【董其昌·画禅室随笔】 书家有自神其说，以右军感胎仙传笔法。大令得白云先生口授者，此皆妄人附托语。天上虽有神仙，能知羲、献为谁乎？

20

予學書三十年，悟得書法而不能實
證者，在自起自倒、自收自束處耳。
過此關，即右軍父子亦無奈何也搏左
側右乃右軍字勢所謂跡似奇而反正者
也人不能解也

董其昌
畫禪室隨筆

【董其昌・画禅室随笔】　予学书三十年，悟得书法，而不能实证者，在自起自倒、自收自束处耳。过此关，即右军父子亦无奈何也。转左侧右，乃右军字势。所谓迹似奇而反正者，世人不能解也。

21

趙吳興大近唐人蘇長公天骨俊逸是
晉宋間規格也學書者能辨此方可執
筆臨摹不則紙成堆筆成塚終落
狐禪耳　其一
吾書無所不臨倣最得意在小楷書而懶
於拈筆但以行草行世亦都非作意書第
率爾酬應耳　若使當其合處便不能追蹤
晉魏斷不在唐人後乘也　其二

董其昌
畫禪室隨筆二則

【董其昌·画禅室随笔（二则）】 赵吴兴大近唐人，苏长公天骨俊逸，是
晋宋间规格也。学书者能辨此，方可执笔临摹。不则纸成堆，笔成冢，
终落狐禅耳。（其一） 吾书无所不临仿，最得意在小楷书，而懒于拈笔。
但以行草行世，亦都非作意书，第率尔酬应耳。若使当其合处，便不能
追踪晋魏，断不在唐人后乘也。（其二）

22

字与文不同者，字一笔不似古人，即不成字，文若为古人作印板，尚得谓之文耶？此中机变，不可胜道，最难与俗士言。

字與文不同者字一筆不似古人即不成字文若為古人作印板尚得謂之文耶此中機變不可勝道

傅山 霜红龛集

嘗學蔡君謨書欲得
字字有法筆筆
用意又學山谷老人
欲得
使盡筆勢用盡腕力又學
米元章
始知出入古人去短取長

馮班　鈍吟書要

【冯班·钝吟书要】　尝学蔡君谟，欲得字字有法，笔笔用意。又学山谷老人，得使尽笔势，用尽腕力。又学米元章，始知出入古人，去短取长。

24

晋人尽理唐人尽
法宋人多用新意自
以为过唐人实不及也
娄子柔先生云
米元章好割截古
迹有书贾俗气名
言也

冯班 钝吟书要

【冯班·钝吟书要】 晋人尽理，唐人尽法，宋人多用新意，自以为过唐人，实不及也。娄子柔先生云："米元章好割截古迹，有书贾俗气。"名言也。

25

书法无他秘，只有用笔与结字耳。用笔近日尚有传，结字古法尽矣！变古法须有胜古人处，都不知古人，却言不取古法，真是不成书耳。

【冯班·钝吟书要】　书法无他秘，只有用笔与结字耳。用笔近日尚有传，结字古法尽矣！变古法须有胜古人处，都不知古人，却言不取古法，真是不成书耳。

人知起筆藏鋒之未易不知收筆出鋒之甚
難深于八分章草者始得之法在用筆之合
勢不關手腕之強弱也

笪重光　書筏

人知起笔藏锋之未易，不知收笔出锋之甚难。

深于八分章草者始得之，法在用笔之合势，不关手腕之强弱也。

子昂见僧雪庵书酒帘，以为胜己，荐之于朝，名重一时。僧书未必果胜，而子昂奖拔之谊不可及。

子昂

见僧雪菴書酒簾以為勝己

薦之於朝名重一時僧書

未必果勝而子昂奬拔之誼不

可及

梁巘 評書帖

予用羊筆十八年初至京猶用之其法
以手提管尾作書極勁健然太空浮終屬
皮相不如用硬筆其沉著蒼勁矗皆真
實境地也

梁巘 評書帖

【梁巘·评书帖】予用软笔七八年，初至京犹用之。其法以手提管尾，作书极劲健，然太空浮，终属皮相。不如用硬笔，其沉着苍劲处，皆真实境地也。

珠过庭云始于平正中则险绝终归平正
须知始之平正结构死法终之平正融会
变通而出者也 其一

宋拓怀仁圣教锋芒俱全看去反似
嫩今石本模糊锋芒俱无看去反觉
苍老吾等临字要锋
尖写出不可如今
人止学其秀耳
其二

梁巘

评书帖二则

【梁巘·评书帖（二则）】 孙过庭云："始于平正，中则险绝，终归平正。"
须知始之平正，结构死法，终之平正，融会变通而出者也。（其一）宋拓
怀仁《圣教》锋芒俱全，看去反似嫩，今石本模糊，锋芒俱无，看去反觉
苍老。吾等临字，要锋尖写出，不可如今人，止学其秀耳。（其二）

有唐一代崇尚释氏，观其奉佛念经，俱承梁、隋旧习，非高祖、太宗辈始为作俑也。有唐一代崇尚法书，观其结体用笔，亦承六朝旧习，非率更、永兴辈自为创格也。今六朝、唐碑俱在，可以寻绎。

钱泳 履园丛话

【钱泳·履园丛话】有唐一代崇尚释氏，观其奉佛念经，俱承梁、隋旧习，非高祖、太宗辈始为作俑也。有唐一代崇尚法书，观其结体用笔，亦承六朝旧习，非率更、永兴辈自为创格也。今六朝、唐碑俱在，可以寻绎。

【钱泳·履园丛话】一人之身，情致蕴于内，姿媚见乎外，不可无也，作书亦然。古人之书，原无所谓姿媚者，自右军一开风气，遂至姿媚横生，为后世行、草祖法，今人有谓姿媚为大病者，非也。

一人之身情致蕴於内姿媚见乎外不可
无也作书亦然古人云书原无所谓姿媚
者自右军一开风气遂至姿媚横生为
後世行草祖法今人有谓姿媚为大病者
非也

钱泳 履园丛话

書法勁易而圓難夫

圓者勢之圓非磨棱

倒角之謂乃八面拱心

即九宮法也然書貴

挺勁不勁則不成書藏

勁於圓斯乃得之

朱履貞　書學捷要

【朱履贞·书学捷要】　书法劲易而圆难。夫圆者，势之圆，非磨棱倒角之谓，乃八面拱心，即九宫法也。然书贵挺劲，不劲则不成书，藏劲于圆，斯乃得之。

【朱履贞·书学捷要（二则）】草书之法，笔要方，势要圆。（其一）夫草书简而益，简全在转折分明，方圆得势，令人一见便知。草字须逐字写过，若临时记忆，率意为之，则心手不应，生疏杜撰，不复成书。（其二）

草書之法筆要方勢要圓夫少草書簡而

益簡全在轉折分明方圓得勢令人一見

使知最忌扛肩濶胂體勢疎懶尤忌連綿

游絲照畫不分 其一

草字頃逐字寫過若臨時記憶率意爲之則

心手不應生疏杜撰不復成書 其二

朱履貞 書學捷要二則

山谷论书於晋人後推颜鲁公杨少师谓可
仿佛大令此言非也鲁公书结字用河南法而
加以纵逸固是大令笔少师笔意直接右
军而不留一迹董华亭谓其古淡非唐人
所及可称笃论

吴德旋
初月楼论书随笔

【吴德旋·初月楼论书随笔】

山谷论书，于晋人后推颜鲁公、杨少师，谓可仿佛大令，此言非也。鲁公书结字用河南法，而加以纵逸，固是大令笔。少师笔意直接右军，而不留一迹。董华亭谓其古淡非唐人所及，可称笃论。

35

皇字體肥俗始者徐浩以合

時君所好經生字亦自此肥

開元已前古氣無復有矣

其二

唐人以徐浩比僧虔甚失當

浩大小一倫猶吏楷也僧虔

蕭子雲傳鍾法與子敬無

【米芾·海岳名言（四则）】 字之八面，唯尚真楷见之，大小各自有分。智
永有八面，已少锺法。丁道护、欧、虞笔始匀，古法亡矣。柳公权师欧，不
及远甚，而为丑怪恶札之祖。自柳世始有俗书。（其一）唐官诰在世为褚、陆、
徐峤之体，殊有不俗者。开元已来，缘明皇字体肥俗，始有徐浩以合时君所
好，经生字亦自此肥。开元已前古气，无复有矣。（其二）唐人以徐浩比僧虔，
甚失当。浩大小一伦，犹吏楷也。僧虔、萧子云传锺法，与子敬无

字之八面唯尚真楷見之大小各

自有分智永有八面已少鍾法

可道讓歐虞褚薛始自古法二

矣柳公權師歐不及遠甚而

為眼惟惡札之祖自柳世始

有橫書世一

唐官誥在世為褚陸徐嶠之體

殊為不經者開元已來緣明

费尽筋骨裴休率意写牌

乃有真趣不陷丑怪真字甚

易唯有体势难谓不如画

算勾其势活也 其四

米芾

海岳名言四则

异，大小各有分，不一伦。徐浩为颜真卿辟客，书韵自张颠血脉来，教颜大字促令小，小字展令大，非古也。（其三）葛洪"天台之观"飞白，为大字之冠古今第一。欧阳询"道林之寺"，寒俭无精神。柳公权"国清寺"，大小不相称，费尽筋骨。裴休率意写牌，乃有真趣，不陷丑怪。真字甚易，唯有体势难谓不如画算，勾，其势活也。（其四）

異大小者有分不一倫徐浩為

顔真卿辟害書詩自張顔

血脈來教顔大字促令小之字

屉令大非古也　其三

葛洪天臺之觀飛白為

大字之冠古今第一歐陽詢

道未足字裏鹿之金書晋中

永興書渾厚北海則以頓挫見長雖本原同出大令而門戶迴別趙集賢欲以水興筆書北海體遂致兩失集賢臨智永千文乃是當行可十得六七矣

吴德旋 初月樓論書隨筆

40

北朝人書爲筆峻而結體莊和行墨澀而取勢排宕萬毫齊力故能峻五指齊力故能澀分隸相通之故原不開乎跡象長史之觀於擔夫爭道東坡之喻以上水撑船皆悟到此間也

包世臣　藝舟雙楫

北朝人书，落笔峻而结体庄和，行墨涩而取势排宕。万毫齐力，故能峻；五指齐力，故能涩。分隶相通之故，原不关乎迹象，长史之观于担夫争道，东坡之喻以上水撑船，皆悟到此间也。

凡隸體中皆暗包篆體，欲以分數論分者，當先問程隸是幾分書。雖程隸世已無傳，然以漢隸逆推之，當必不如《閣帖》中所謂"程邈書直是正書"也。

劉熙載　書概

他書法多於意，草書意多於法

不善言草者意法相害

善言草者意法相成草之意法與篆隸正書之意法有對待有旁通若行固草之屬也

劉熙載 書概

【刘熙载·书概】　他书法多于意，草书意多于法。故不善言草者，意法相害；善言草者，意法相成。草之意法，与篆隶正书之意法，有对待，有旁通；若行，固草之属也。

【刘熙载·书概（二则）】

褚河南书为唐之广大教化主，颜平原得其筋，徐季海之流得其肉。而季海不自谓学褚未尽，转以翚翟为讥，何悖也！（其一）孙过庭草书，在唐为善宗晋法。其所书《书谱》，用笔破而愈完，纷而愈治，飘逸愈沉着，婀娜愈刚健。（其二）

褚河南書為唐之廣大教化主顏平原得

其筋徐季海之流浮其肉而季海不自謂

學褚未盡轉以翚翟為譏何悖也 其一

孫過庭草書在唐為善宗晉法其所書

書譜用筆破而愈完紛而愈治飄逸愈沉

著婀娜愈剛健 其二

刘熙載 書概二則

44

字學以用敬為第一義

凡思筆硯輒起矜庄則精神

自然振作落筆

便有主宰何患書道不

必不法入染抹無有異處

周星蓮
臨池管見

【周星莲·临池管见】 字学，以用敬为第一义。凡遇笔砚，辄起矜庄，则精神自然振作，落笔便有主宰，何患书道不成。泛泛涂抹，开有异处。

晋人取韵唐人取法宋
人取意人皆知之
吾谓晋书如仙唐书如
圣宋书如
豪杰学书者从此分
门别户落笔
时方有宗旨

周星莲　临池管见

【周星莲·临池管见】　晋人取韵，唐人取法，宋人取意，人皆知之。吾谓晋书如仙，唐书如圣，宋书如豪杰。学书者从此分门别户，落笔时方有宗旨。

有同一字而可
筆絕不相類者悵寧鄰完白
授包慎伯筆法云疎密
可以走馬
密處不使透風此可
悟間架之法

朱和羹 臨池心解

偏锋正锋之说，古来无之。无论右军不废偏锋，即旭、素草书，时有一二。苏、黄则全用，文待诏、祝京兆亦时借以取态，何损耶？若解大绅、马应图辈，纵尽出正锋，何救恶札？

偏锋正锋之说古来无之無論右軍不廢偏鋒即旭素草筆（書）時有一二蘇黄則全用文待詔祝京兆亦時借以取態何損耶若解大紳馬應圖輩縱盡畫出正鋒何救惡札

朱和羹　臨池心解

48

笔墨二字時人都不講究要知畫法字法本於筆成於墨筆實則墨沉筆浮則墨漂倘筆墨不能沉着施之金石尤弱態畢露矣

朱和羹　臨池心解

【朱和羹·临池心解】笔墨二字，时人都不讲究。要知画法、字法本于笔，成于墨。笔实则墨沉，笔浮则墨漂。倘笔墨不能沉着，施之金石，尤弱态毕露矣。

49

用笔到毫发细处，亦必用全力赴之。然细处用力最难。如度曲遇低调低字，要婉转清彻，仍须有棱角，不可含糊过去。如画人物衣折之游丝纹，全见力量，笔笔贯以精神。

用笔到毫发细处亦必用全力赴之然细处用力最难如度曲遇低调低字要婉转清彻仍须有棱角不可含糊过去如画人物衣折之游丝纹全见力量笔笔贯以精神

朱和羹　临池心解

凡魏碑随取一家皆足成體盡合诸家別

為具美雖南碑之绵麗齊碑之通峭隋碑

之洞達皆涵盖溥蕴於其中故言魏碑

雖無南碑及齊周隋碑亦無不可

康有為

廣藝舟雙楫

【康有为·广艺舟双楫】

凡魏碑，随取一家，皆足成体，尽合诸家，则为具美。虽南碑之绵丽，齐碑之通峭，隋碑之洞达，皆涵盖淳蓄，蕴于其中。故言魏碑，虽无南碑及齐、周、隋碑，亦无不可。

【康有为·广艺舟双楫】书若人然，须备筋骨血肉，血浓骨老，筋藏肉莹，加之姿态奇逸，可谓美矣。吾爱米友仁书，殆亦散僧入圣者，求之北碑，《六十人造像》《李超》亦可以当之。

书若人然須備筋骨血肉血濃骨老
筋藏肉莹加之姿態奇逸可謂美矣
吾愛米友仁書殆亦散僧入聖者求之
北碑六十人造像李超亦可以當之

康有爲

廣藝舟雙楫撰

古人作书当重藏锋中郎曰藏头护尾
右军曰第一须存筋藏锋灭迹隐端又
曰用尖笔须落笔混成无使毫露所谓
筑锋下笔皆令完成也锥画沙印印泥屋
漏痕皆言无起止即藏锋也

康有为
广艺舟双楫 撰

【康有为·广艺舟双楫】古人作书，皆重藏锋。中郎曰：『藏头护尾。』右军曰：『第一须存筋藏锋，灭迹隐端。』又曰：『用尖笔须落笔混成，无使毫露。』所谓筑锋下笔，皆令完成也。锥画沙、印印泥、屋漏痕，皆言无起止，即藏锋也。

53

学书必须摹仿。不得古人形质，无自得性情也。六朝人摹仿已盛，《北史》赵文深，周文帝令至江陵影覆寺碑。影覆即唐之响拓也。欲临碑必先摹仿，摹之数百过，使转行立笔尽肖，而后可临焉。

学書必須摹倣不浮古人形質無自得
性情也六朝人摹倣已盛北史趙文深周
文帝令至江陵影覆寺碑影覆即唐之
響拓也欲臨碑必先摹倣摹之數百過使轉
行立筆盡肖而後可臨焉

康有為　廣藝舟雙楫撰

東坡曰大字當使結密而無間此非榜書

不能品試觀經石峪正是寬綽有餘耳

康有為　廣藝舟雙楫

【康有为·广艺舟双楫】

东坡曰：『大字当使结密而无间。』此非榜书之能品，试观《经石峪》，正是宽绰有余耳。

【董其昌·画禅室随笔（二则）】　古人作书，必不作正局。盖以奇为正，此赵吴兴所以不入晋、唐门室也。《兰亭》非不正，其纵宕用笔处，无迹可寻。若形模相似，转去转远。柳公权云"笔正"，须善学柳下惠者参之。余学书三十年，见此意耳。（其一）古人论书，以章法为一大事。盖所谓行间茂密

是也。余见米痴小楷，作《西园雅集图记》，是纵扁，其直如弦。此必非有他道，乃平日留意章法耳。右军《兰亭叙》章法为古今第一，其字皆映带而生，或小或大，随手所如，皆入法则，所以为神品也。（其二）

古人作書此不作

正局蓋以奇為

正此趙吳興所以

不入晉唐門室

也蘭亭非不正

其縱宕用筆

嫋無跡可尋若

是也余見米癡

小楷作西園雅集

圖記是紈扇其

直如綆此不非有

他道乃平日留

意章法耳

右軍蘭亭敘

章法為古今第

楷法欲如
快馬八陣草法
欲左規右矩此古人妙處
也書字雖工拙在人要須
年高手硬心意閑澹
乃入微耳

黄庭堅 論書

【黄庭堅·论书】 楷法欲如快马入阵，草法欲左规右矩，此古人妙处也。书字虽工拙在人，要须年高手硬，心意闲澹，乃入微耳。

58

学书未有不从规矩而入，亦未有不从规矩而出。及乎书道既成，则画沙、印泥，从心所欲，无往不通。所谓因筌得鱼，得鱼忘筌。

【朱履贞·书学捷要】 学书未有不从规矩而入，亦未有不从规矩而出。及乎书道既成，则画沙、印泥，从心所欲，无往不通。所谓因筌得鱼，得鱼忘筌。

【王僧虔·笔意赞】书之妙道，神彩为上，形质次之，兼之者方可绍于古人。以斯言之，岂易多得？必使心忘于笔，手忘于书，心手达情，书不忘想，是谓求之不得，考之即彰。

60

行书

画论

凡画，人最难，次山水，次狗马，台榭一定器耳，难成而易好，不待迁想妙得也。此以巧历不能差其品也。

凡畫人最難次山水次狗馬臺榭一定器耳難成而易好不待遷想妙得也此以巧歷不能差其品也

顾恺之 魏晉胜流畫赞

凡三段山，画之虽长，当使画甚促，不尔不称。鸟兽中，时有用之者，可定其仪而用之。下为涧，物景皆倒。作清气带山下三分倨一以上，使耿然成二重。

顾恺之 画云台山记

【顾恺之·画云台山记】

汉王元昌善画马，笔踪妙绝，后无人见。画鹰鹘、雉兔，现在人间，佳手降叹矣。

漢王元昌善

畫馬

筆蹤妙絕後

無人見畫鷹鶻雉兔

見在人間佳手

降歎矣

朱景玄 唐朝名畫錄

吴生常持金刚经自识本身天宝中有

杨庭光与之齐名遂潜写真于讲席席

众人之中引吴生观之一见便惊谓庭光

曰老夫衰丑何用图之因斯歎服

朱景言 唐朝名画录

【朱景玄·唐朝名画录】吴生常持《金刚经》，自识本身。天宝中有杨庭光与之齐名，遂潜写吴生真于讲席众人之中，引吴生观之。一见便惊，谓庭光曰：『老夫衰丑，何用图之？』因斯叹服。

【朱景玄·唐朝名画录】

阎立本，太宗朝官至刑部侍郎，位居宰相，与兄立德齐名于当世。尝奉诏写太宗御容，后有佳手传写于玄都观东殿前间，以镇九岗之气，犹可仰神武之英威也。

同立本太宗朝官至刑部侍郎位居
宁相与兄立德齐名於当古尝奉诏写
太宗御容後有佳手传写於玄都观東
殿前間以镇九岗之气格可仰神武之
英威也

朱景玄 唐朝名畫録

凡畫山水，意在筆先。丈山尺樹，寸馬分人。遠人無目，遠樹無枝。遠山無石，隱隱如眉。遠水無波，高與雲齊。此是訣也。

王維　山水論

【王维·山水论】

凡画山水，意在笔先。丈山尺树，寸马分人。远人无目，远树无枝。远山无石，隐隐如眉。远水无波，高与云齐。此是诀也。

有雨不分天地，不辨东西。

有风无雨，只看树枝。

有雨无风，树头低压，行人伞笠，渔父蓑衣。雨霁则

云收天碧，薄雾霏微，山添翠润，日近斜晖。

有雨不分天地不辨东西有风无雨只看树枝者雨无风树头低压行人伞笠渔父蓑衣则云收天碧薄雾霏微山添翠润日近斜晖

王维 山水论

早景则千山欲晓

霧靄微微

朦朧殘月

氣色昏迷晚景

則山衔紅日

帆卷江渚路行人急半掩

柴扉

王維 山水論

69

吴道玄者，天付劲毫，幼抱神奥，往往于佛寺画壁，纵以怪石崩滩，若可扪酌。又于蜀道写貌山水，由是山水之变，始于吴，成于二李。

吴道玄者天付劲毫幼抱神奥往之
于佛寺画壁纵以怪石崩滩若可扪
酌又于蜀道写貌山水由是山水之变始于
吴成于二李

张彦远历代名画记

江南地潤無塵人多精藝三吳之跡八
絕之名逸少右軍長康散騎書畫之
餝其夫尚矣淮南子云宋人善畫吳人
善冶不亦然乎

張彥遠 歷代名畫記

【张彦远·历代名画记】　江南地润无尘，人多精艺。三吴之迹，八绝之名。逸少右军、长康散骑，书画之能，其来尚矣。《淮南子》云：『宋人善画，吴人善冶。』（冶，赋色也。）不亦然乎？

敬君者善畫齊王
起九重臺召敬君畫
之敬君久不得歸思其
妻乃畫妻對之齊
王知其妻美與錢
百萬納其妻

張彥遠 歷代名畫記

【张彦远·历代名画记】 敬君者，善画，齐王起九重台，召敬君画之。
敬君久不得归，思其妻，乃画妻对之。齐王知其妻美，与钱百万，纳其妻。

凡筆有四勢謂筋肉骨氣筆
絶而不斷謂之筋起伏成實謂之
肉失於剛正謂之骨跡畫不敗謂
之氣
故知墨大質者失其體色微者
敗正之氣筋死者無肉跡斷者無筋
苟媚者無骨

荆浩 筆法記

【荆浩·笔法记】

凡笔有四势，谓筋、肉、骨、气。笔绝而不断谓之筋，起伏成实谓之肉，失于刚正谓之骨，生死刚正谓之骨，迹画不败谓之气。故知墨大质者失其体，色微者败正气，筋死者无肉，迹断者无筋，苟媚者无骨。

畫之逸格最難其儔

拙規矩於方圓

鄙精研於綵繪

筆簡形具得之自然

莫可楷模

出於意表

故目之曰逸格尔

黃休復 益州名畫錄

画亦有相法。李成子孙昌盛，其山脚地面皆浑厚阔大，上秀而下丰，合有后之相也。非特谓相，兼埋当如此故也。

75

画之处所，须冬燠夏凉，宏堂邃宇。画之志思，须百虑不干，神盘意豁。老杜诗所谓『五日画一水，十日画一石』『能事不受相蹙逼，王宰始肯留真迹』，斯言得之矣！

畫之處所冬燠夏涼宏堂邃宇畫之志思須百慮不干神盤意豁老杜詩所謂五日畫一水十日畫一石能事不受相蹙逼王宰始肯留真跡斯言得之矣

郭熙 林泉高致

风虽无迹，而草木衣带之形，云头雨脚之势，无少逆也。如逆之，则失其大要矣。

风轻无迹而草木衣带云形云头雨

脉之势无少逆也如逆之则失其大要矣

韩拙　山水纯全集

凡画有八格：石老而润，水净而明，山要崔巍，泉宜洒落，云烟出没，野径迂回，松偃龙蛇，竹藏风雨也。

凡畫有八格石老而潤

水淨而明山要崔巍泉宜

灑落雲烟出没野徑迂

回松偃龍蛇竹藏風雨也

韓拙

山水純全集

画以人物为神，花竹禽鱼为妙，宫室器用为巧，山水为胜。而山水以清雄奇富，变态无穷为难。

苏轼 跋蒲传正燕公山水

【苏轼·跋蒲传正燕公山水】
燕公之笔，浑然天成，粲然日新，已离画工之度数，而得诗人之清丽也。

观士人画，如阅天下马，取其意气所到。乃若画工，往往只取鞭策皮毛槽枥刍秣，无一点俊发，看数尺许便倦。汉杰真士人画也。

苏轼 跋宋汉杰画山

【苏轼·跋宋汉杰画山】 观士人画，如阅天下马，取其意气所到。乃若画工，往往只取鞭策皮毛槽枥刍秣，无一点俊发，看数尺许便倦。汉杰真士人画也。

王維畫小輞川摹本筆細在長安李氏
人物好此定是真若以当語所謂王維全
不類或傳宜興楊氏本上摹得

米芾 畫史

【米芾・画史】

王维画《小辋川》摹本，笔细，在长安李氏。人物好，此定是真。若比世俗所谓王维全不类。或传宜兴杨氏本上摹得。

巨然师董源，今世多有本，岚气清润，布景得天真多。巨然少年时多作矾头，老年平淡趣高。

巨然师董源今世多

有本岚气

清润布景得天真多

巨然少年时多作

矾头

老年平淡趣高

米芾 画史

董源平淡天真多唐無此品在畢宏上
近世神品格高無與以也峰巒出沒
雲霧顯晦不裝巧趣皆得天真嵐色鬱
蒼枝干勁挺咸有生意溪橋漁浦洲渚
掩映一片江南也

米芾 畫史

【米芾·画史】董源平淡天真多，唐无此品，在毕宏上。近世神品，格高无与比也。峰峦出没，云雾显晦，不装巧趣，皆得天真；岚色郁苍，枝干劲挺，咸有生意；溪桥渔浦，洲渚掩映，一片江南也。

今人绝不画故事，则为之人，又不考古衣冠，皆使人发笑。古人皆云某图是故事也。蜀人有晋唐余风，国初以前多作之。人物不过一指，虽乏气格，亦秀整。林木皆用重色。清润可喜，今绝不复见矣。

今人绝不畫故事則為之人又不考古衣冠皆使人發笑古人皆云其圖是故事也蜀人有晉唐餘風國初以前多作之人物不過一指雖乏氣格亦秀整林木皆用重色清潤可喜今絕不復見矣

米芾　畫史

沈括存中家收周昉

沈括存中家收周昉《五星》，与丁氏一同，以其净处破碎，遂随笔剪却四边，贴于碧绢上成横轴，使人太息。

五星与丁氏一同以其

净处破碎遂随笔

剪却四边贴於碧绢

上成横轴使人太息

米芾　画史

85

作畫貴有古意，若
無古意，雖工無益
今人但知
用筆纖細傅色濃
艷便自謂能手
殊不知古意既虧百
病橫生豈可觀也吾
所作畫似乎簡率然識
者知其

近古故以
為佳此可為知
者道不為不知者說
也其一
宋人畫人物不及唐
人遠甚予刻意學
唐人殆欲盡去宋人
筆墨 其二
趙孟頫
松雪論畫二則

【赵孟頫·松雪论画（二则）】 作画贵有古意，若无古意，虽工无益。今人但知用笔纤细，傅色浓艳，便自谓能手。殊不知古意既亏，百病横生，岂可观也？吾所作，似乎简率，然识者知其近古，故以为佳。此可为知者道，不为不知者说也。（其一）宋人画人物，不及唐人远甚。予刻意学唐人，殆欲尽去宋人笔墨。（其二）

86

画人物以浮其性情为妙。东丹此图不惟尽其形态而人犬相习又得于笔墨丹青之外为可珍也

赵孟頫
松雪论画

画人物以得其性情为妙。东丹此图，不惟尽其形态，而人犬相习，又得于笔墨丹青之外，为可珍也。

宋高宗每搜访至书画乃命米友仁鉴定题跋往之者一时附会迎合上意者尝见画数卷顾未佳而题识甚真鉴者不可不知也

汤垕 画论

看畫之法不可一途而取古
人命意立脉各有其道
豈可拘以所見繩律古人之
意哉 其一

古人畫稿謂之粉本前輩多寶蓄之蓋
草之不經意處有自然之妙宣和紹興
所藏之粉本多有神妙者 其二

湯垕 畫論二則

【汤垕·画论（二则）】

古人画稿，谓之粉本。前辈多宝蓄之，盖草草不经意处，有自然之妙。宣和、绍兴所藏之粉本，多有神妙者。（其二）

看画之法，不可一途而取。古人命意立迹，各有其道，岂可拘以所见，绳律古人之意哉？（其一）

89

作画用墨最难，但先用淡墨，积至可观处，然后用焦墨、浓墨，分出畦径远近。故在生纸上有许多滋润处，

作画用墨最难但先用淡墨积至可
观处然後用焦墨浓墨分出畦径远
近枚在生纸上有许多滋润处李
成惜墨如金是也

黄公望 写山水诀

僕之所謂畫者不過逸筆草々不求形似
聊以自娛耳。近于遊來城邑索畫者
必欲依彼所指授又欲應時而浮鄙厚
怒罵無所不有寃矣乎。誰可責寺人以不
聲也。

倪瓚　雲林論畫

【倪瓚·云林论画】仆之所谓画者，不过逸笔草草，不求形似，聊以自娱耳。近迂游来城邑，索画者必欲依彼所指授，又欲应时而得，鄙辱怒骂，无所不有。冤矣乎！讵可责寺人以不聲也！

神采至脱格，则病也。

人物以形模为先，气韵超乎其表；山水以气韵为主，形模寓乎其中，乃为合作。若形似无生气，

人物以形模為先氣韻超乎其表山水以氣韻為主形模寓乎其中乃為合作若形似無生氣神采至脱格則病也

王世貞 藝苑卮言論畫

凡古人诗及名画，必须得真境较之，乃知其妙。『芙蓉镜中』语，逸趣可想。

凡古人诗及名畫必

須得真境較之

乃知其妙美蓉鏡

中語

逸趣可想

孫曠 月峯畫跋

云林既不习青绿枝，何为一落笔便佳，岂果有天解耶？其画格故不宜著色，不知此图作何点染？料不必沿诸家法，令人企慕若渴。

雲林既不習青綠枝何為一落筆便佳豈果有天解耶其畫格故不宜著色不知此圖作何點染料不必沿諸家法令人企慕若渴

孫曠 月峰畫跋

六法中第一氣韻生動，有氣韻則有生動矣。氣韻或在境中，亦或在境外，取之于四時寒暑、晴雨晦明，非徒積墨也。

顧凝遠　畫引

【顧凝遠·画引】

六法中第一气韵生动，有气韵则有生动矣。气韵或在境中，亦或在境外，取之于四时寒暑、晴雨晦明，非徒积墨也。

笑而观者往往勿�[...]知也（其二）

入鸟见之高飞麋鹿见之决

骤又孰知天下之正色哉 其三

贯道师巨然笔力雄厚但过

于刻画未免伤韵余欲以秀

【恽寿平·南田画跋（七则）】　作画须有解衣盘礴旁若无人意，然后化机在
手元气狼藉，不为先匠所拘，而游于法度之外矣。（其一）出入风雨，卷舒
苍翠，模崖范壑，曲折中机。惟有成风之技，乃致冥通之奇，可以悦泽神风
陶铸性器。（其二）作画至于无笔墨痕者化矣，而观者往往乃能知也。王嫱丽姬
人所美也，鱼见之深入，鸟见之高飞，麋鹿见之决骤，又孰知天下之正色哉
（其三）贯道师巨然，笔力雄厚，但过于刻画，未免伤韵。余欲以秀

作畫須有解衣盤礴旁若無

人意然後化機在手元氣狼藉

不為先匠所拘而游於法度之

外矣　其一

出入風雨卷舒蒼翠模崖范

壑曲折中樣惟不成風之技

乃致冥通之奇可以悅澤神風

瓣令南...汉其...不下临

然神明當使南宋緒公皆拜

牀下 其六

娄東王奉常家有華原小幀

丘壑精深筆力遒拔思致極渾

古然別有逸宕之氣雖至精

工居然大雅 其七

恽壽平 南田畫跋七則

润之笔，化其纵横，然正未易言也。（其四）梅花庵主与一峰老人同学董、巨然吴尚沉郁，黄贵潇散，两家神趣不同，而各尽其妙。（其五）六如居士超逸之笔作南宋人画法，李唐刻画之迹为之一变，全用渲染洗其勾斫，故然神明，当使南宋诸公皆拜床下。（其六）娄东王奉常家有华原小帧。丘壑精深笔力遒拔，思致极浑古，别有逸宕之气。虽至精工，居然大雅。（其七）

潤之筆化其縱橫殊正未易言

也其四 梅花庵主與一峯老

人同學董臣然吳尚沉鬱黃貴

瀟散兩家神趣不同而各盡

其妙 其五

台如居士以超逸之筆作南宋

人畫法李唐剗畫之陋為之

墨太枯则无气韵，然必求气韵而漫羡生矣。墨太润则无文理，然必求文理而刻画生矣。凡六法之妙，当于运墨先后求之。

墨太枯则无气韵，然必求气韵而漫羡生矣，墨太润则无文理然必求文理而刻画生矣凡六法之妙当于运墨先后求之

顾凝远　画引

木華作海賦竟或教以水之前後左右言之遂添出數語乃知開全有側作泰山圖非橫看殘嶺側成峰邪枝身在此山不知山真面目名語也

顧凝遠　畫引

【顾凝远·画引】木华作《海赋》竟或教以水之前后左右言之，遂添出数语，乃知关仝有侧作《泰山图》，非横看成岭侧成峰邪？故身在此山不知山真面目，名语也。

元季四大家以黄公望
為冠而王蒙倪瓚
吳仲圭與之對壘此
必評畫
君以高彥敬配趙文敏
恐非耦也

董其昌 畫旨

【董其昌·画旨】 元季四大家以黄公望为冠，而王蒙、倪瓒、吴仲圭与之对垒。
此数公评画，必以高彦敬配赵文敏，恐非耦也。

102

【董其昌·画禅室随笔】　北苑画小树，不先作树枝及根，但以笔点成形。画山即用画树之皴。此人所不知诀法也。

张择端《清明上河图》，皆南宋时追摹汴京景物，有西方美人之思。笔法纤细，亦近李昭道，惜骨力乏耳。

张择端清明上河图皆南宋时追摹汴京景物有西方美人之思笔法纤细亦近李昭道惜骨力乏耳

董其昌
画禅室随笔

104

赵文敏公家藏小李将军摘瓜图历

代宝之尝倩廷晖全补晖私记其笔

意归写一幅质公大惊贵乱真由

此名实俱进故诗及云

陈继儒　眉公论画

东坡嘗稱與可下筆兼衆妙而不言其

善山水乃山谷於吴君惠處見文湖

州晚霞横卷兼有王摩詰關仝筆力而

世以洋州一派竹稱之何足以盡石室

陳繼儒　眉公論畫

梁楷待詔畫院賜金
帶不
受挂扵院内自稱號
風子余曾見其孔子
夢周公圖莊子夢
蝴蝶圖蕭蕭數筆
神仙中人也

陳繼儒　眉公論畫

【陈继儒·眉公论画】　梁楷待诏画院，赐金带不受，挂于院内，自称"梁风子"。余曾见其《孔子梦周公图》《庄子梦蝴蝶图》，萧萧数笔，神仙中人也。

107

画稿谓粉本者古人于墨稿上加描粉
笔用时扑入缣素依粉痕落墨故名
之也今画手多不知此义惟女红刺绣上样
尚用此法不知是古画法也其一
用墨无他惟在洁净洁净自能活泼涉
笔高妙存乎其人姜白石曰人品不高落
墨无法其二

方薰　山静居画论二则

【方薰·山静居画论（二则）】 画稿谓粉本者，古人于墨稿上加描粉笔，用时扑入缣素，依粉痕落墨，故名之也。今画手多不知此义，惟女红刺绣上样尚用此法，不知是古画法也。　用墨无他，惟在洁净，洁净自能活泼。涉笔高妙，存乎其人。姜白石曰："人品不高，落墨无法。"

元僧覺隱曰吾嘗以喜氣寫蘭以怒氣寫竹蓋謂葉勢飄舉花蕊吐舒浮喜之神竹枝縱橫如矛刃錯出有恊恕之象耳

李日華　竹懶論畫

【李日華·竹懶論畫】 元僧覺隱曰：『吾嘗以喜氣寫蘭，以怒氣寫竹。』蓋謂葉勢飄舉，花蕊吐舒，得喜之神；竹枝縱橫，如矛刃錯出，有怖恕之象耳。

学画楼阁，须先学《九成宫》《阿房宫》《滕王阁》《岳阳楼》等图，方能渐近旧人款式，不然纵使精细壮丽，终是杜撰。

学画楼阁须先学九成宫阿房宫滕王
阁岳阳楼等图方能渐近旧人款式不然
纵使精细壮丽终是杜撰

唐志契　绘事微言

書學不以時代為限書則六朝首推晉

魏宋元不及晉與唐遠矣畫則不然佛道

人物士女牛馬後代不及古人山水林石花

鳥首人不及後人

　　唐志契　繪事微言

【唐志契·绘事微言】

书学必以时代为限。书则六朝，首推晋魏，宋元不及晋与唐远矣。画则不然。佛道人物、士女、牛马，后代不及古人；山水、林石、花鸟，前人不及后人。

今人用心在有笔墨处，古人用心在无笔墨处。倘能于笔墨不到处观古人用心，庶几拟议神明，进乎技矣。

今人用心在有笔墨处，古人用心在无笔墨处。倘能于笔墨不到处观古人用心，庶几拟议神明，进乎技矣。

恽寿平　南田画跋

寂寞无可奈何之境，最宜入想，亟宜着笔。所谓天际真人，非鹿鹿尘埃泥滓中人所可与言也。

寂寞无可奈何之境

最宜入想亟

宜着笔所谓天际

真人非鹿鹿尘埃

泥滓中人

而可与言也

恽寿平　南田画跋

余尝有诗题鲁得之竹云：『倪迂画竹不似竹，鲁生下笔能破俗。』言画竹当有逸气也。

余尝有诗题鲁得之竹云倪迂画竹不似竹鲁生下笔能破俗语言画竹当有逸气也

恽寿平　南田画跋

雪意清寒休為染重靈光幻化少作鉤盤

雨景霾痕宜忌風林狂態堪嗔曉霧昏烟

景色何容交錯秋陰春靄氣候難以相

干　其一

昔人有題後畫當未畫而意先今人

有畫無題即強題而意索　其二

笪重光　畫鑒二則

【笪重光·画鉴（二则）】雪意清寒，休为染重；云光幻化，少作钩盘。雨景霾痕宜忌，风林狂态堪嗔。晓雾昏烟，景色何容交错？秋阴春霭，气候难以相干。（其一）前人有题后画，当未画而意先；今人有画无题，即强题而意索。（其二）

【董其昌·画旨（四则）】　画人物，须顾盼语言。花果迎风带露，禽飞兽走，精神脱真。山水林泉，清闲幽旷。屋庐深邃，桥渡往来。山脚入水澄明，水源来历分晓。有此数端，即不知名，定是高手。（其一）米元晖自谓墨戏，足正千古画史谬习，虽右丞亦在诋诃，致有巨眼。余以意为之，聊与高彦敬上下，非能尽

米家父子之变也。（其二）高房山多瓦屋，米家多草堂，以此为辨。此图潇洒出尘，非南宫不能作。（其三）文太史本色画，极类赵承旨，第微尖利耳，同能不如独诣，无取绝肖似，所谓鲁男子学柳下惠。（其四）

畫人物須顧眄語
言花果迎風帶
露禽飛獸走精
神脫真山水林
泉清閑幽曠屋
廬深邃橋渡往
來山脚入水澄明

米家父子云變也
其二
高房山多尾屋米
家多草堂以悄
為辦此圖瀟洒
出塵非南宮不
能作 其三
文太史本色畫極
須道米高房須後

【黄公望·写山水诀】　董源小山石谓之矾头，山中有云气，此皆金陵山景。
皴法要渗软，下有沙地，用淡墨扫，屈曲为之，再用淡墨破。

大概樹要填空小樹大樹一偃一仰向背濃淡各不可相犯繁閒疎處須要得中若畫浮純熟自然筆法出現

黄公望
寫山水訣

【黄公望·写山水诀】 大概树要填空。小树大树一偃一仰，向背浓淡，各不可相犯。繁处间疏处，须要得中。若画得纯熟，自然笔法出现。

汤垕
画论二则

投缣往往如秋水烘烘⋯⋯⋯横卷人物⋯⋯为佳⋯⋯其二⋯⋯

【汤垕·画论（三则）】古人作画有得意者，多再作之，如李成《寒林》，范宽《雪山》，王诜《烟江叠嶂》之类，不可枚举。（其一）收画若山水、花竹、禽鸟等，作挂轴文房舒挂；若故宋人物，必须横卷为佳。（其二）

120

行书

小品文

集字创作

【陶弘景·答谢中书书】 山川之美，古来共谈。高峰入云，清流见底。两岸石壁，五色交辉。青林翠竹，四时俱备。晓雾将歇，猿鸟乱鸣。夕日欲颓，沉鳞竞跃。实是欲界之仙都。自康乐以来，未复有能与其奇者。

山川之美古来共谈高峰入云清流见底两岸石壁五色交辉青林翠竹四时俱备晓雾将歇猿鸟乱鸣夕日欲颓沉鳞竞跃实是欲界之仙都自康乐以来未复有能与其奇者

陶弘景 答谢中书书

山中已有一亭，次第为作屋。晨起阅藏经数卷，倦即坐亭上，看西山一带堆蓝设色，天然一幅米家墨气。午后闲走乳窟听泉，精神日以爽健，百病不生。吾弟若有来游意，极好。三月初间，花鸟更新奇，来住数月，烟云供养，受用不尽也。

宏中道　寄四五弟

【袁中道·寄四五弟】　山中已有一亭，次第作屋。晨起阅藏经数卷，倦即坐亭上，看西山一带，推蓝设色，天然一幅米家墨气。午后闲走乳窟听泉，精神日以爽健，百病不生。吾弟若有来游意，极好。三月初间，花鸟更新奇，来住数月，烟云供养，受用不尽也。

123

（竖排书法）

自三峡七百里中，两岸连山，略无阙处。重岩叠嶂，隐天蔽日，自非亭午夜分，不见曦月。至于夏水襄陵，沿溯阻绝。或王命急宣，有时朝发白帝，暮到江陵，其间千二百里，虽乘奔御风，不以疾也。春冬之时，则素湍绿潭，回清倒影。绝巘多生怪柏，悬泉瀑布，飞漱其间。清荣峻茂，良多趣味。每至晴初霜旦，林寒涧肃，常有高猿长啸，属引凄异，空谷传响，哀转久绝。故渔者歌曰：东三峡巫峡长，猿鸣三声泪沾裳。

郦道元 江水 三峡

【郦道元·江水·三峡】 自三峡七百里中，两岸连山，略无阙处。重岩叠嶂，隐天蔽日，自非亭午夜分，不见曦月。至于夏水襄陵，沿溯阻绝。或王命急宣，有时朝发白帝，暮到江陵，其间千二百里，虽乘奔御风，不以疾也。春冬之时，则素湍绿潭，回清倒影。绝巘多生怪柏，悬泉瀑布，飞漱其间。清荣峻茂，良多趣味。每至晴初霜旦，林寒涧肃，常有高猿长啸，属引凄异，空谷传响，哀转久绝。故渔者歌曰："巴东三峡巫峡长，猿鸣三声泪沾裳！"

風煙俱淨，天山共色，從流飄蕩，任意東西。自富陽至桐廬一百許里，奇山異水，天下獨絕。水皆縹碧，千丈見底；游魚細石，直視無礙。急湍甚箭，猛浪若奔。夾岸高山，皆生寒樹，負勢競上，互相軒邈，爭高直指，千百成峰。泉水激石，泠泠作響；好鳥相鳴，嚶嚶成韻。蟬則千轉不窮，猿則百叫無絕。鳶飛戾天者，望峰息心；經綸世務者，窺谷忘返。橫柯上蔽，在晝猶昏；疏條交映，有時見日。

吳均與朱元思書

【吳均·与朱元思书】 风烟俱净，天山共色，从流飘荡，任意东西。自富阳至桐庐一百许里，奇山异水，天下独绝。水皆缥碧，千丈见底；游鱼细石，直视无碍。急湍甚箭，猛浪若奔。夹岸高山，皆生寒树，负势竞上，互相轩邈，争高直指，千百成峰。泉水激石，泠泠作响；好鸟相鸣，嘤嘤成韵。蝉则千啭不穷，猿则百叫无绝。鸢飞戾天者，望峰息心；经纶世务者，窥谷忘返。横柯上蔽，在昼犹昏；疏条交映，有时见日。

陈道复花卉豪一世，草书飞动似之。独此帖既纯完，又多而不败。盖余尝见闽楚壮士，裹马剑戟，则凛然若黑；及解而当绣刺之绷，亦颓然若女妇，可近也。此非道复之书与染耶？

陈道复花卉豪一世，草书飞动似
之独此帖既纯完又多而不败盖余尝见
闽楚壮士裹马剑戟则凛然若黑及解
而当绣刺之绷亦颓然若女妇可近也
此非道复之书与染耶

徐渭 跋陈白阳卷

徐渭　答張太史

【徐渭·答张太史】　仆领赐至矣，晨雪，酒与裘，对证药也。　酒无破肚脏，鳌当归瓮。　羔半臂，非褐夫所常服，寒退拟晒以归。西兴脚子云：『风在戴老爷家过夏，我家过冬。』一笑。

在家时，以为到京必渔猎满船马，及到，似处涸泽，终日不见只蹄寸鳞，言之羞人。凡有传筌蹄绯绲者，非说谎，则好我者也，大不足信。然谓非鸡肋则不可，故且悠悠耳。

在家時以為到京必渔獵滿船馬及到似處涸澤終日不見隻蹄寸鱗言之羞人凡有傳筌蹄綑綑者非說謊別好我者也大不足信然謂非鸡肋則不可故且悠悠耳

徐渭 與柳生

128

昨過人家園棚中見珎若異果蕭地奈天而野藤刺蔓交戞其間顧謂主人曰何得濫放此輩主人曰然然去此亦不成圍也予拙於書朱使君令予首尾是帖意或近是說耶

徐渭

書朱太僕十七帖

【徐渭·书朱太仆十七帖】

昨过人家园棚中，见珍花异果，绣地参天，而野藤刺蔓，交戛其间。顾谓主人曰：『何得滥放此辈？』主人曰：『然，然去此亦不成圃也。』予拙于书，朱使君令予首尾是帖，意或近是说耶？顾谓主人曰：『何得滥放

129

纶和曰：『戚戚一西东，十年今始同。可怜风雨夜，相问两衰翁。』二诗虽绝句，读

李益灵纶皆唐大历十才子之杰者
纶于益为内兄尝秋夜同宿益赠纶诗
曰喜枚中年别余生此会同而将毯
与病独对朗陵翁纶和曰戚戚一西东
十年今始同可怜风雨夜相问两
襄第二诗韵绝句读之使人凄然皆奇
作也　洪迈　容斋随笔

130

隋吏部侍郎薛道衡尝遊鍾山開

善寺謂小僧曰金剛何為怒目菩薩

何為低眉小僧答曰金剛怒目所以降伏

四魔菩薩低眉而以慈悲六道衡慚

然不能對

龐元英 談藪

贾岛赴举至京，骑驴赋诗，得『僧推月下门』之句，欲改『推』作『敲』，引手作推敲之势，未决。不觉冲大尹韩愈，乃具言，愈曰：『敲』字佳矣。遂并辔论诗。

贾岛赴举至京骑驴赋诗浮僧推月
下门之句欲改推作敲引手作推敲之势
遂决不觉冲大尹韩愈乃具言愈曰
敲字佳矣遂并辔论诗

计有功　唐诗纪事

阎立本善畫至荆州視張僧繇舊迹

坐卧定虚得名耳明日又往曰猶是近

代佳手明日又往曰名下無虚士坐卧

观之留宿其下一日不能去

王諲 唐語林

【王諲·唐语林】

阎立本善画，至荆州，视张僧繇旧迹，曰：『定虚得名耳。』明日又往，曰：『犹是近代佳手耳。』明日又往，曰：『名下无虚士。』坐卧观之，留宿其下，一日不能去。

王僧虔，右军之孙也。齐高帝尝问曰：『卿书与我书孰优？』对曰：『臣书人臣第一，陛下书帝王第一。』帝不悦。后尝以椽笔书，恐为帝所忌故也。

王僧虔者军之孙也齐高帝尝问曰卿
书兴我书孰優對曰臣書人臣第一陛下
書帝王為一帝不悅後嘗以椽筆書恐為
帝所忌故也

李绰 尚书故实

134

寇莱公在中书与同列戏云水底日
为天上日东省对而会杨
白事因请其对大年应
是面前人一坐称为的对

欧阳修 归田录

岳阳有酒香山，相传古有仙酒，饮者不死。汉武帝得之，东方朔窃饮焉。帝怒，欲诛之，方朔曰：

岳陽有酒香山相傳古有僊酒飲者

不死漢武帝浮之東方朔竊飲焉帝

怒欲誅之方朔曰陛下殺臣之亦不死臣死

酒亦不驗遂得免方朔數語圓轉簡明

意其竊飲以發此論蓋風武帝之求長生

也

　　　羅大經　鶴林玉露

136

萬壑疏風清兩耳 聞世語 急須敲玉磬三聲

九天凉月净初心 誦其經

勝似撞金鐘百下

陳繼儒 小窗幽記

江館清秋，晨起看竹，煙光日影露氣，皆浮動於疏枝密葉之間。胸中勃勃，遂有畫意。其實胸中之竹，並不是眼中之竹也。因而磨墨展紙，落筆倏作變相，手中之竹，又不是胸中之竹也。總之，意在筆先者，定則也；趣在法外者，化機也。獨畫云乎哉

鄭燮 竹

【郑燮·竹】　江馆清秋，晨起看竹，烟光日影露气，皆浮动于疏枝密叶之间。胸中勃勃，遂有画意。其实胸中之竹，并不是眼中之竹也。因而磨墨展纸，落笔倏作变相，手中之竹，又不是胸中之竹也。总之，意在笔先者，定则也；趣在法外者，化机也。独画云乎哉！

凡事做到慷慨淋漓激宕尽情处，便是天地间第一篇绝妙文字。向之乎者也中寻文字，又落第二义矣。世人有题目始寻文章，余则先有文章偶借题目耳。犹有悲借泪以出，非有泪而始悲也。题目是众人的，文章是自己的，故千古有同一题目无同一文章

廖燕　山居杂谈

【廖燕·山居杂谈】　凡事做到慷慨淋漓激宕尽情处，便是天地间第一篇绝妙文字，若必欲向之乎者也中寻文字，又落第二义矣。世人有题目始寻文章，余则先有文章偶借题目耳。犹有悲借泪以出，非有泪而始悲也。题目是众人的，文章是自己的，故千古有同一题目，无同一文章。

秋花之香者，莫能如桂。树乃月中之树，香亦天上之香也。但其缺陷处，则在满树齐开，不留余地。予有《惜桂》诗云："万斛黄金碾作灰，西风一阵总吹来。早知三日都狼藉，何不留将次第开？"盛极必衰，乃盈虚一定之理，凡有富贵荣华一蹴而就者，皆玉兰之为春光，丹桂之为秋色。

【李渔·桂】 秋花之香者，莫能如桂。树乃月中之树，香亦天上之香也。但其缺陷处，则在满树齐开，不留余地。予有《惜桂》诗云："万斛黄金碾作灰，西风一阵总吹来。早知三日都狼藉，何不留将次第开？"盛极必衰，乃盈虚一定之理，凡有富贵荣华一蹴而就者，皆玉兰之为春光，丹桂之为秋色。

斋欲深，槛欲曲，树欲陈，萝薜欲青垂几席栏杆，窗窦欲净澈如秋水，榻上欲有烟云气，墨池笔床欲时泛花香，读书得此护持，万卷皆生欢喜，娜嬛仙洞不足美矣。

吴从先　赏心乐事

【吴从先·赏心乐事】斋欲深，槛欲曲，树欲疏，萝薜欲青垂几席栏杆，窗窦欲净澈如秋水，榻上欲有烟云气，墨池笔床欲时泛花香，读书得此护持，万卷皆生欢喜，娜嬛仙洞不足美矣。

园以藏山，所贵者反在于水。自泛舟及园，以为水之事尽，迤循廊而西，曲沼澄泓，绕出青林之下。主与客似从琉璃国而来，须眉若浣，衣袖皆湿，因忆杜老『残夜水明』句。以廊代楼，未识少陵首肯否？

园以藏山所贵者反在於水自泛舟

及园以为水之事尽迤循廊而西曲

沼澄泓绕出青林之下主与客似従琉

璃园而来须眉若浣衣袖皆湿因忆

杜老残夜水明句以廊代楼未识少陵

首肯否　　祁彪佳　水明廊

142

寒食後雨余曰此雨為西湖洗紅当急與桃花作別勿滞也午霽偕諸友至第三橋落花積地寸余遊人少翻以為快忽騎者白紈而過光晃衣鮮麗倍常諸友白其内者皆去表少倦卧地上飲以面受花多者浮少者歌以為樂偶艇子出花間呼之乃寺僧載茶来者各啜一杯荡舟浩歌而返

袁宏道　雨後遊六橋記

【袁宏道·雨后游六桥记】　寒食后雨，余曰："此雨为西湖洗红，当急与桃花作别，勿滞也。"午霁，偕诸友至第三桥。落花积地寸余，游人少，翻以为快。忽骑者白纨而过，光晃衣，鲜丽倍常，诸友白其内者皆去表。少倦，卧地上饮，以面受花，多者浮，少者歌，以为乐。偶艇子出花间，呼之，乃寺僧载茶来者。各啜一杯，荡舟浩歌而返。

极是难事。鄙意又以为不患不相见，患相见之无益耳。有益矣，岂犹恨其晚哉？

相見甚有奇緣似恨其晚然使前十
年相見恐識力各有未堅遂慮心目不
能如是之相發也兩友相見趣是難事
鄙意又以為不患不相見患相見之
無益耳　　有益矣豈猶恨其晚哉

鍾惺　與陳眉公

144

而贵人遊僧舍酒酣诵唐人诗云因过竹院逢僧话又浮浮生半日閑僧開而笑之贵人问僧何笑僧曰尊官得半日閑老僧却忙了三日

冯梦龙 半日閑

【冯梦龙·半日闲】有贵人游僧舍，酒酣，诵唐人诗云：『因过竹院逢僧话，又得浮生半日闲。』僧闻而笑之。贵人问僧何笑，僧曰：『尊官得半日闲，老僧却忙了三日。』

米白石论书曰一须人品高文徽老自题
其米山曰人品不高用墨无法乃知点墨
落纸大非细事也须备境中神怪无一
物然后烟霎秀色与天地生之气自
然凑泊笔下幻出奇诡若是营三世宅
滚雪车马尽即日对丘壑日摹妙迹到头
只与髹采圬墁之工争巧拙於毫釐也

李日华　论书法兴人品

人不浮道当老病死四字關誰軀遇

過將美人名將充病亡狀尤為可懷

夫紅顏化為白鬚需頹健兒化為雞皮

老翁亦復何樂西子入五湖姚平仲入青

城山他年未必不死末後一段

暧境耳故曰神龍使人見首而不見尾

陳繼儒　跋姚平仲小傳

【陈继儒·跋姚平仲小传】　人不得道，生老病死四字关，谁能透过？独美人名将，老病之状，尤为可怜。夫红颜化为白发，虎头建儿化为鸡皮老翁，亦复何乐？丙子入五胡，姚平仲入青城山，也年未必不死，直是不见末后一段丑镜耳。故曰：神

147

一鸠呼雨修篁静
立茗碗时供野芳暗
度又有两鸟咿嘤林
外均节天成童子
倚炉触屏忽鼾忽止念既虚闲室复
幽旷无事坐此长如小年

张大复 此座

余茸茅栋而工徒病雨挼挼不肯畢也

今日偶小斋烏烏之聲樂吾友王才臣

偶携李成山水一軸来展卷烟雨勃興

庭户晦冥吾廬何日可了耶

　　楊万里　跋李成山水

【楊万里·跋李成山水】余茸茅栋而工徒病雨，挼挼不肯毕也。今日偶小斋烏烏之声乐，吾友王才臣偶携李成山水一轴来，展卷烟雨勃兴，庭户晦冥，吾庐何日可了耶？

千山去未巳一江追之余观百馀舟出没
于风涛缥缈云烟有无之间前者不
徐后者不居何其劳也而一二渔舟
往来其间独悠然若无见者彼何人
耶

　　杨万里　题曾无逸百帆图

150

欧陽文忠公極賞林和靖鍊影橫斜水
清淺暗香浮動月黃昏之句而不知和
靖別有詠梅一聯云雪後園林才半對
水邊籬落忽橫枝似勝前句不知文忠
何緣棄此而賞彼文章大概亦如女
色好惡止係于人

黃庭堅　書林和靖詩

【黄庭坚·书林和靖诗】欧阳文忠公极赏林和靖『疏影横斜水清浅，暗香浮动月黄昏』之句，而不知和靖别有《咏梅》一联云：『雪后园林才半树，水边篱落忽横枝。』似胜前句。不知文忠何缘弃此而赏彼？文章大概亦如女色，好恶止系于人。

幼安弟喜作草，携笔东西家，动辄龙蛇满壁，草圣之声欲满江西，来求法于老夫。老夫之书，本无法也，但观世间万缘，如蚊蚋聚散，未尝一事横于胸中，故不择笔墨，遇纸则书，纸尽则已，亦不计较工拙与人之品藻讥弹。譬如木人舞中节拍，人叹其工，舞罢则又萧然矣。幼安然吾言乎？

黄庭坚　书家弟幼安作草后

【黄庭坚·书家弟幼安作草后】　幼安弟喜作草，携笔东西家，动辄龙蛇满壁，草圣之声欲满江西，来求法于老夫。老夫之书，本无法也，但观世间万缘，如蚊蚋聚散，未尝一事横于胸中，故不择笔墨，遇纸则书，纸尽则已，亦不计较工拙与人之品藻讥弹。譬如木人舞中节拍，人叹其工，舞罢则又萧然矣。幼安然吾言乎？

将至曲江船上滩欹侧撑者百指篙声石声荦然回顾皆涛濑士无人色而吾作字不少衰何也吾更变亦多矣置笔而起终不能一事孰与且作字乎

蘇軾 書舟中作字

【苏轼·书舟中作字】将至曲江，船上滩欹侧，撑者百指，篙声石声荦然。回顾皆涛濑，士无人色，而吾作字不少衰，何也？吾更变亦多矣。置笔而起，终不能一事，孰与且作字乎？

元丰六年十月十二日夜解衣欲睡月色入
户欣然起行念无与为乐者遂至承天
寺寻张怀民怀民亦未寝相与步于中
庭庭下如积水空明水中藻荇交横盖
竹柏影也何夜无月何处无竹柏但少闲
人如吾两人者耳

苏轼 记承天寺夜游

154

临皋亭下八十数步，便是大江，其半是
峨眉雪水，吾饮食沐浴皆取焉，何必归
乡哉！我江山风月，本无常主，闲者便是主
人。闻范子丰新第园池，与此孰胜？所不如者，
上无两税及助役钱尔

苏轼 与范子丰书

【苏轼·与范子丰书】临皋亭下不数十步，便是大江，其半是峨眉雪水，吾饮食沐浴皆取焉，何必归乡哉！江山风月，本无常主，闲者便是主人。问范子丰新第园池，与此孰胜？所不如者，上无两税及助役钱耳。

若鏡中見踈發離離然可
冬寒浃肌膚清入肺腑因憑
欄楯上仰而花坐俯而恍然呼
而莫禁眄而莫收神與物
融人觀兩奇盖天將致我於
太素之鄉殆不可以筆畫

【沈周·记雪月之观】 丁未之岁，冬暖无雪，戊申正月之三日始作，五日始霁。风寒冱而不消，至十日犹故在也。是夜月出，月与雪争烂，坐纸窗下，觉明彻异尝，遂添衣起，登溪西小楼。楼临水，下皆虚澄，又四围于雪，若涂银，若泼汞，腾光照人，骨肉相莹。月映清波间，树影晃弄，又若镜中见疏发，离离然可爱。寒浃肌肤，清入肺腑，因凭栏楯上。仰而茫然，俯而恍然；呀而莫禁，眄而莫收；神与物融，人观两奇，盖天将致我于太素之乡，殆不可以笔画

丁未之歲冬暖無雪戊申正月
之二日始作五日始霽風寒泗
而不消至十日猶枚在也是夜
月出月與雪爭爛生平
窗下覺明微異常遂添衣
起登溪西小樓之臨水下皆
虛澄又四圖於雪若塗銀
若農之萬几王人書句目望

哥々村夜已過二鼓矣

仍歸窗間兀坐若失

念此景亦不屢遇而健忘日

尋改數日則又荒荒不

知其所云因筆之

沈周

記雪月之觀

追状，文字敷说，以传信于不能从者。顾所得不亦多矣！尚思若时天下名山川宜大乎此也，其雪与月当有神矣。我思挟之以飞遽八表，而返其怀。汗漫虽未易平，然老气衰飒，有不胜其冷者。乃浩歌下楼，夜已过二鼓矣。仍归窗间，兀坐若失。念平生此景亦不屡遇，而健忘日，寻改数日，则又荒荒不知其所云，因笔之。

追狀文字數說以傳信扵不

能徑者願所浮不亦多矣尚

思若時天下名山川宜大于此也其

雪與月常有神矣我思捷

之以飛邁八表而返其懷汗漫

維未易平然老氣象

延有不勝其含苦乃

水陸草木之花，可愛者甚蕃。晉陶淵明獨愛菊，自李唐來，世人甚愛牡丹。予獨愛蓮之出淤泥而不染，濯清漣而不妖，中通外直，不蔓不枝，香遠益清，亭亭淨植，可遠觀而不可褻玩焉。予謂菊，花之隱逸者也；牡丹，花之富貴者也；蓮，花之君子者也。噫！菊之愛，陶後鮮有聞。蓮之愛，同予者何人？牡丹之愛，宜乎眾矣！

周敦頤　愛蓮說

【周敦颐·爱莲说】 水陆草木之花，可爱者甚蕃。晋陶渊明独爱菊，自李唐来，世人甚爱牡丹。予独爱莲之出淤泥而不染，濯清涟而不妖，中通外直，不蔓不枝，香远益清，亭亭净植，可远观而不可亵玩焉。予谓菊，花之隐逸者也；牡丹，花之富贵者也；莲，花之君子者也。噫！菊之爱，陶后鲜有闻。莲之爱，同予者何人？牡丹之爱，宜乎众矣！

山不在高有僊則名水不在深有龍則靈斯是陋室惟吾德馨苔痕上階綠草色入簾青談笑有鴻儒往來無白丁可以調素琴閱金經無絲竹之亂耳無案牘之勞形南陽諸葛廬西蜀子雲亭孔子云何陋之者

刘禹锡　陋室銘

吾年十三四时，侍先少傅居城南小隐，偶见藤床上有渊明诗，因取读之，欣然会心。日且暮，家人呼食，读诗方乐，至夜，卒不就食。今思之，如数日前事也。庆元二年，岁在乙卯，九月二十九日，山阴陆某务观书于三山龟堂，时年七十有一。

吾年十三四時侍先少傅居城南小隠偶
見藤床上有渊明诗因取读之欣然會心日
且暮家人呼食读诗方樂至夜卒不就食
今思之如數日前事也庆元二年　　　　歳
在乙卯九月二十九日山隂陸某務觀書於
三山龜堂時年七十有一

陸游　跋渊明集

余自少時絕好岑嘉州詩往在山中每醉歸倚胡牀睡輒令兒曹誦之至酒醒或睡熟乃已嘗以為太白子美之後一人而已今年自唐安別駕來攝犍為既畫公像齋壁又雜取世所傳公遺詩八十餘篇刻之以傳知詩律者不獨備此邦故事亦平素意也乾道癸巳八月二日山陰陸某務觀題

陸游 跋岑嘉州集

【陆游·跋岑嘉州集】

余自少时，绝好岑嘉州诗。往在山中，每醉归，倚胡床睡，辄令儿曹诵之，至酒醒或睡熟乃已。尝以为太白、子美之后，一人而已。今年自唐安别驾来摄犍为，既画公像斋壁，又杂取世所传公遗诗八十余篇刻之，以传知

【袁宏道·孤山】

孤山处士，妻梅子鹤，是世间第一种便宜人。我辈只为有了妻子，便惹许多闲事，撇之不得，傍之可厌，如衣败絮行荆棘中，步步牵挂。近日雷峰下，有虞僧儒，亦无妻室，殆是孤山后身。所著《溪上落花诗》虽不知于和靖如何，然一夜得百五十首，可谓迅捷之极。至于食淡参禅，则又加孤山一等矣，何代无奇人哉！

孤山处士妻梅子鹤是世间第一种便宜人我辈
只为有了妻子便惹许多闲事撇之不得傍之
可厌如衣败絮行荆棘中步步牵挂近日
雷峰下有虞僧儒亦无妻室殆是孤山后身
所著溪上落花诗虽不知于和靖如何然一夜
得百五十首可谓迅捷之极至于食淡参禅则又
加孤山一等矣何代无奇人哉

袁宏道 孤山

吾始至南海環視天水無際凄然傷之曰何時
出此島耶已而思之天地在積水中九州在大
瀛海中中國在少海中有生孰不在島者覆
盆水於地芥浮於水蟻附於芥茫然不知所濟
少焉水涸蟻即徑去見其類出涕曰幾不復
興子相見豈知俯仰之間有方軌八達之路
乎念此可以一笑戊寅九月十二日興客飲薄酒小
醉信筆書此紙

蘇軾　試筆自書

【苏轼·试笔自书】　　吾始至南海，环视天水无际，凄然伤之，曰：『何时得出此岛耶？』已而思之，天地在积水中，九州在大瀛海中，中国在少海中，有生孰不在岛者？覆盆水于地，芥浮于水，蚁附于芥，茫然不知所济。少焉水涸，蚁即径去，见其类，出涕曰：『几不复与子相见。』岂知俯仰之间，有方轨八达之路乎？念此可以一笑。戊寅九月十二日，与客饮薄酒小醉，信笔书此纸。

右嘉陵杨君《眉庵记》，谓眉无用于人之身，故取以自号。夫女之美者，众姝其蛾眉；士之贤者，人慕其眉宇。而不及口鼻耳目，则眉岂轻于众体哉！盖众体皆有役，眉安于其上，虽无有为之事，而实瞻望之所趋焉，其有类乎君子者矣。世方以仆仆为忠，察察为智，安重而为之望者，则以为无用。杨君亦有感于是欤？读之为之太息。

右嘉陵杨君眉菴記謂眉無用扵人之身故取

以自偏夫女之美者衆姝其蛾眉士之賢者人

慕其眉宇而不及口鼻耳目則眉豈輕扵

衆體哉盖衆體皆有役眉安扵其上雖無有

為之事而實瞻望之所趨焉其頼乎君子

者矣古方以僕僕為忠察察為智安重而為之望

者則以為無用楊君亦有感扵是歟讀之為之

太息

　　　　高啟　跋眉菴記後

王中翰新居亦枕山門前有方塘貯水可十畝
松桂數十株森秀蓊欝壽藤一大壁作殷紅
色雜以碧綠旁有磐石一具可奕中翰云此
廬有洞可容數十人參封閟未開其徑路亦
迷恐有他藏亦未敢開也由此登山可數百步
巖石磊之至左極高峯望見江及遠山可亭
中翰乞名予曰可名爲遠帆亭乞聯書曰雲中
辨江樹天際識歸舟 袁中道 遊居柿錄

【袁中道·游居柿录】 王中翰新居亦枕山，门前有方塘，
杂以碧绿。旁有磐石一具，可弈。中翰云：『此处有洞，
由此登山，可数百步，岩石磊磊，至左极高阜，望见江及远山，可亭。中翰乞名，予曰：『可名为「远帆亭」。』乞联，书曰：
『云中辨江树，天际识归舟。』 贮水可十亩。松桂数十株，森秀蓊郁。寿藤一大壁，作殷红色，
可容数十人。今封闭未开，其径路亦迷，恐有他藏，亦未敢开也。

167

香茗之用，其利最溥。物外高隐，坐语道德，可以清心悦神。初阳薄暝，兴味萧骚，可以畅怀舒啸。晴窗榻帖，挥尘闲吟，篝灯夜读，可以远辟睡魔。青衣红袖，密语谈私，可以助情热意。坐雨闲窗，饭余散步，可以遣寂除烦。醉筵醒客，夜雨蓬窗，长啸空楼，冰弦戛指，可以佐欢解渴。品之最优者，以沉香芥茶为首，第烹煮有法，必贞夫韵士，乃能究心耳。

文震亨 香茗

【文震亨·香茗】 香茗之用，其利最溥。物外高隐，坐语道德，可以清心悦神。初阳薄暝，兴味萧骚，可以畅怀舒啸。晴窗榻帖，挥尘闲吟，篝灯夜读，可以远辟睡魔。青衣红袖，密语谈私，可以助情热意。坐雨闲窗，饭余散步，可以遣寂除烦。醉筵醒客，夜雨蓬窗，长啸空楼，冰弦戛指，可以佐欢解渴。品之最优者，以沉香芥茶为首，第烹煮有法，必贞夫韵士，乃能究心耳。

道州城西百餘步有小溪南流数十步合营
溪水抵两岸悉皆怪石欹嵌盘屈不可名状
清流触石洄悬激注佳木异竹垂阴相荫此溪
若在山野则宜逸民退士之所游处在人間则
可为邦邑之胜境静者之林亭而置州以来
无人贵爱徘徊溪上为之怅然乃疏凿芜秽
为亭宇植松与桂兼之香草以裨形胜为溪在
州右遂命之曰右溪刻铭石上彰示来者
元结 右溪记

【元结·右溪记】 道州城西百余步，有小溪。南流数十步，合营溪。水抵两岸，悉皆怪石，欹嵌盘屈，不可名状。清流触石，洄悬激注。佳木异竹，垂阴相荫。此溪若在山野，则宜逸民退士之所游处；在人间，则可为都邑之胜境，静者之林亭。而置州以来，无人赏爱。徘徊溪上，为之怅然！乃疏凿芜秽，俾为亭宇，植松与桂，兼之香草，以裨形胜。为溪在州右，遂命之曰"右溪"。刻铭石上，彰示来者。

【黄庭坚·题东坡字后】 东坡居士极不惜书，然不可乞。有乞书者，正色诘责之，或终不与一字。元祐中锁试礼部，每来见过，案上纸不择精粗，书遍乃已。性喜酒，然不能四五龠已烂醉，不辞谢而就卧，鼻鼾如雷。少焉苏醒，落笔如风雨，虽谑弄，皆有义味。真神仙中人，

此岂与今世翰墨之士争衡哉！东坡简札，字形温润，无一点俗气。今世号能书者数家，虽规模古人，自有长处，至于天然自工，笔圆而韵胜，所谓兼四子之有以易之，不与也。

東坡居士極不惜書

然不可乞有乞

書者正色詰責之

或終不與一字

元祐中鎖試

禮部每來見

過案上紙不擇

此豈與今世翰

墨之士爭衡

哉

東坡簡札字形

溫潤無一點俗

氣今世誰能書

者數家難規

中草木蔓发春山可望
轻鲦出水白鸥矫翼露
湿青皋麦陇朝雊斯之
不远倘能从我游乎非
天机清妙者岂能以此不
急之务相邀然是中有
深趣矣无忽因驮黄檗
人往不一山中人王维白

王维

山中与裴秀才迪书

【王维·山中与裴秀才迪书】　近腊月下，景气和畅，故山殊可过。足下方温经，猥不敢相烦，辄便往山中，憩感配寺，与山僧饭讫而去。北涉玄灞，清月映郭。夜登华子冈，辋水沦涟，与月上下。寒山远火，明灭林外。深巷寒犬，吠声如豹。村墟夜舂，复与疏钟相间。此时独坐，僮仆静默，多思曩昔携手赋诗，步仄径，临清流也。当待春中，草木蔓发，春山可望，轻鲦出水，白鸥矫翼，露湿青皋，麦陇朝雊，斯之不远，倘能从我游乎？非子天机清妙者，岂能以此不急之务相邀。然是中有深趣矣！无忽。因驮黄檗人往，不一。山中人王维白。

近曨月下景氣和暢牧山
誅可過邑下方温徑糧不
敢相煩輒使徃山中遲
澱峨寺與山僧飯訖而
古北涉玄灞清月映
郭夜登華子岡輞水淪漣
與月上下寒山遠火明滅
林外深巷寒犬吠聲如
豹村墟夜舂復與踈鐘
相間此時獨坐僮僕靜

子烧酒炉正沸。见余，
大喜曰湖中焉得更有
此人拉余同饮。余强饮
三大白而别问其姓氏是
金陵人客此及下船舟子
喃喃曰莫说相公痴
更有痴似相公者

　　张岱
　　湖心亭看雪

【张岱·湖心亭看雪】　崇祯五年十二月，余住西湖，大雪三日，湖中人鸟声俱绝。是日更定矣，余拏一小舟，拥毳衣炉火，独往湖心亭看雪。雾凇沆砀，天与云与山与水，上下一白。湖上影子，惟长堤一痕、湖心亭一点，与余舟一芥、舟中人两三粒而已。到亭上，有两人铺毡对坐，一童子烧酒炉正沸。见余，大喜曰："湖中焉得更有此人？"拉余同饮。余强饮三大白而别。问其姓氏，是金陵人，客此。及下船，舟子喃喃曰："莫说相公痴，更有痴似相公者！"

174

崇禎五年十二月余住
西湖大雪三日湖中人鳥
聲俱絕是日更定矣
余挐一小舟擁毳衣爐
火獨往湖心亭看雪霧
淞沆碭天與雲與山與
水上下一白湖上影子惟
長堤一痕湖心亭一點
與余舟一芥舟中人
两三粒而已到亭上有

【柳宗元·小石潭记】 从小丘西行百二十步，隔篁竹，闻水声，如鸣佩环，心乐之。伐竹取道，下见小潭，水尤清冽。全石以为底，近岸，卷石底以出，为坻，为屿，为嵁，为岩。青树翠蔓，蒙络摇缀，参差披拂。潭中鱼可百许头，皆若空游无所依。日光下澈，影布石上，佁然不动；俶尔远逝，往来翕忽，似与游者相乐。

潭西南而望，斗折蛇行，明灭可见。其岸势犬牙差互，不可知其源。坐潭上，四面竹树环合，寂寥无人，凄神寒骨，悄怆幽邃。以其境过清，不可久居，乃记之而去。同游者：吴武陵、龚古、余弟宗玄。隶而从者，崔氏二小生：曰恕己，曰奉壹。

从小丘西行百二十
步，隔篁竹，闻水
声，如鸣佩环，心乐
之。伐竹取道，下见
小潭，水尤清冽，
全石以为底，近岸，
卷石底以出，为坻，为
屿，为嵁，为岩。

潭西南而望，斗折
蛇行，明灭可见。其
岸势犬牙差互，
不可知其源。坐
潭上，四面竹树环
合，寂寥无人，凄
神寒骨，悄怆幽
邃。以其境过清

【陆树声·题东坡笠屐图】 当其冠冕在朝，则众怒群咻，不可于时；及山容野服，则争先快睹。彼亦一东坡，此亦一东坡，观者于此，聊代东坡一哂！

秦淮河故是一长湎堂，夫子
庙前，更挤杂，包酒更嗅
不得。不若往木末亭，嗅
高座寺饼，饮惠泉二升，
一鱼一肉，何等快活也

王季重

简赵履吾

【王季重·简赵履吾】 秦淮河故是一长湎堂，夫子庙前，更挤杂，包酒更嗅不得。不若往木末亭，吃高座寺饼，饮惠泉二升，一鱼一肉，何等快活也！

179

【陈继儒·小窗幽记】家有三亩园，花木郁郁。客来煮茗，谈上都黄游，人间可喜事，或者寒酒冷，宾主相忘。其居与山谷相望，眼则步芦径相寻。

行书

世说新语

集字创作

李元礼风格秀整，高自标持，欲以天下名教是非为己任。后进之士有升其堂者，皆以为登龙门。

李元禮風格秀整，高自標持，欲以天下名教是非為己任後進之士有昇其堂者皆以為登龍門

世説新語 德行第一 三則

客有問陳季方曰：下家君太丘有何功德而荷天下重名季方曰吾家君譬如桂樹生泰山之阿上有萬仞之高下者不測之深上為甘露所霑下為淵泉所潤當斯之時桂樹焉知泰山之高淵泉之深不知有功德與無也

世說新語 德行第一三則

徐孺子年九歲

嘗月下戲

人語之曰

若令月中無物

當極明邪 徐曰不然 譬如

人眼中有瞳子

無此必不明

世說新語 言語第二一則

【世說新語·言語第二】 徐孺子年九歲，嘗月下戲，人語之曰："若令月中無物，當極明邪？" 徐曰："不然。譬如人眼中有瞳子，無此必不明。"

184

鍾毓鍾會少者令譽年 十三魏文帝
聞之語其父鍾繇曰可令二子来于是敕
見毓面有汗帝曰卿面何以汗毓對曰戰
戰惶惶汗出如漿復問會卿何以不汗對曰
戰戰栗栗汗不敢出

世說新語 言語第二一則

【世说新语·言语第二】 钟毓、钟会少有令誉，年十三，魏文帝闻之，语其父钟繇曰：『可令二子来。』于是敕见。毓面有汗，帝曰：『卿面何以汗？』毓对曰：『战战惶惶，汗出如浆。』复问会：『卿何以不汗？』对曰：『战战栗栗，汗不敢出。』

王安期作东海郡，吏录一犯夜人来。

王问：『何处来？』云：『从师家受书还，不觉日晚。』王曰：

『鞭挞宁越以立威名，恐非致理之本！』使使送令归家。

王安期作东海郡吏録一犯夜人来

問何處来云從師家受書還不覺日

晚王曰鞭挞寧越以立威名恐非致理之

事使吏送令歸家

世說新語 政事第三一則

王大為吏部郎，嘗作選草，臨當奏，王
僧弥來，聊出示之。僧弥得便以己意改
易所選者近半，王大甚以為佳，更寫即奏

世説新語　政事第三

【世说新语·政事第三】
王大为吏部郎，尝作选草，临当奏，王僧弥来，聊出示之。僧弥得便以己意改易所选者近半，工大甚以为佳，更写即奏。

钟会撰《四本论》，始毕，甚欲使嵇公一见，置怀中，既定，畏其难，怀不敢出，于户外遥掷，便回急走。

钟会撰四本论始毕甚欲使嵇公一见置怀中晚定畏其难怀不敢出于户外遥掷使回急走

世说新语 文学第四一则

诸葛宏年少不肯学问

始与王夷甫谈

便已超诣王叹曰

卿天才卓出

若复小加研寻一无所愧

宏后看庄老更兴

王语

便足相抗衡

世说新语　文学第四

【世说新语·文学第四】　诸葛宏年少，不肯学问，始与王夷甫谈，便已超诣。
王叹曰："卿天才卓出，若复小加研寻，一无所愧。"宏后看《庄》《老》，更
与王语，便足相抗衡。

谢镇西少时闻殷浩能
清言故往造之殷未过
有所通为谢标榜诸
义作数百语既有佳致
兼辞条丰蔚甚足以动心
骇听谢注神倾意不觉
流汗交面殷徐语左右取
手巾与谢郎拭面

世说新语 文学第四一则

【世说新语·文学第四】 谢镇西少时，闻殷浩能清言，故往造之。殷未过有
所通，为谢标榜诸义，作数百语，既有佳致，兼辞条丰蔚，甚足以动心骇听。
谢注神倾意，不觉流汗交面。殷徐语左右："取手巾与谢郎拭面。"

褚季野語孫安國云北人學問淵綜廣博孫答曰南人學問清通簡要支道林聞之曰聖賢故所忘言自中人以還北人看書如顯處視月南人學問如牖中窺日

世說新語　文學第四　一則

191

谢安年少時請阮光祿道白馬論為論以示謝于時謝不即解阮語重相咨盡阮乃歎曰非但能言人不可得正索解人亦不可得

世説新語　文學第四一則

王逸少作會稽，初至，支道林在焉。孫興公謂王曰：支道林拔新領異，胸懷所及，乃自佳，卿欲見不？王本自有一往雋氣，殊自輕之。後孫與支共載往王許，王都領域，不與交言。須臾支退後正值王當行，車已在門，支語王曰：君未可去，貧道與君小語。因論《莊子·逍遙游》。支作數千言，才藻新奇，花爛映發。王遂披襟解帶，留連不能已。

世說新語 文學第四一則

【世說新語·文學第四】 王逸少作会稽，初至，支道林在焉。孙兴公谓王曰：“支道林拔新领异，胸怀所及，乃自佳，卿欲见不？”王本自有一往隽气，殊自轻之。后孙与支共载往王许，王都领域，不与交言。须臾支退。后正值王当行，车已在门，支语王曰：“君未可去，贫道与君小语。”因论《庄子·逍遥游》。支作数千言，才藻新奇，花烂映发。王遂披襟解带，留连不能已。

羊忱性甚貞烈趙王倫
為相國忱為太
傅長史乃版以參相
國軍事使者卒至忱深
懼豫禍不暇被馬於是帖騎而
避使者追之
忱善射矢左右
發使者不敢進遂得免

世说新语 方正第五一則

【世说新语·方正第五】 羊忱性甚贞烈。赵王伦为相国，忱为太傅长史，乃
版以参相国军事。使者卒至，忱深惧豫祸，不暇被马，于是帖骑而避。使者
追之，忱善射，矢左右发，使者不敢进，遂得免。

194

阮宣子论鬼神有无者。或以人死有鬼，宣子独以为无，曰：『今见鬼者云，著生时衣服。若人死有鬼，衣服复有鬼邪？』

阮宣子论鬼神有无者或以人死有鬼宣子犹以为无曰今见鬼者云著生时衣服若人死有鬼衣服复有鬼邪

世说新语 方正第五一则

195

【世说新语·方正第五】江仆射年少，王丞相呼与共棋。王手尝不如两道许，而欲敌道戏，试以观之。江不即下。王曰：『君何以不行？』江曰：『恐不得尔。』傍有客曰：『此年少戏乃不恶。』王徐举首曰：『此年少非唯围棋见胜。』

江仆射年少王丞相呼与共棋王手尝不
如两道许而欲敌道戏试以观之江不即
下王曰君何以不行江曰恐不得尔傍有客
曰此年少戏乃不恶王徐举首曰此年
少非唯围棋见胜

世说新语 方正第五

夏侯太初尝倚柱作书时大雨霹雳破所倚柱衣服焦然神色无变书亦如故宾客左右皆跌荡不得住

世说新语　雅量第六一则

【世说新语·雅量第六】　夏侯太初尝倚柱作书，时大雨，霹雳破所倚柱，衣服焦然，神色无变，书亦如故。宾客左右皆跌荡不得住。

【世说新语·雅量第六】庾太尉与苏峻战，败，率左右十馀人乘小船西奔，乱兵相剥掠，射，误中舵工，应弦而倒，举船上咸失色分散。亮不动容，徐曰：『此手那可使著贼！』众乃安。

庾太尉与苏峻战败率左右十馀人乘小船西奔乱兵相剥掠射误中舵工应弦而倒举船上咸失色分散亮不动容徐曰此手那可使著贼众乃安

世说新语

雅量第六一则

石勒不知書使人讀漢書聞酈食其勸

立六國後刻印將授之大驚曰此法當

失云何得遂有天下至留侯諫乃曰賴

有此耳

世說新語
識鑒第十一則

【世说新语·识鉴第七】　石勒不知书，使人读《汉书》。闻郦食其劝立六国后，刻印将授之，大惊曰：『此法当失，云何得遂有天下？』至留侯谏，乃曰：『赖有此耳！』

戴安道年十馀歳
在瓦官寺畫王長史見之曰
此童非徒能畫
亦終當致名
恨吾老
不見其盛時耳

世説新語
識鑒第七一則

【世说新语·识鉴第七】 戴安道年十馀岁，在瓦官寺画。王长史见之，曰："此童非徒能画，亦终当致名。恨吾老，不见其盛时耳！"

200

韓康伯与謝玄亦無深好。玄北征後，巷議疑其不振。康伯曰：此人好名，必能戰，顧之甚忿。常於眾中厲色曰：丈夫提千兵入死地，事君親，故不復云為名

世說新語 識鑒第七一則

【世说新语·识鉴第七】韩康伯与谢玄亦无深好。玄北征后，巷议疑其不振。康伯曰：『此人好名，必能战。』玄闻之甚忿，常于众中厉色曰：『丈夫提千兵入死地，此事君亲，故不得复云为名！』

張華見褚陶，語陸平原曰：“君兄弟龍躍云津，顧彥先鳳鳴朝陽。謂東南之寶已盡，不意復見褚生。”陸曰：“公未睹不鳴不躍者耳！”

世說新語 賞譽第八一則

【世說新語·賞譽第八】　張華見褚陶，語陸平原曰："君兄弟龍跃云津，顧彥先鳳鳴朝陽。謂東南之宝已盡，不意復見褚生。"陸曰："公未睹不鳴不跃者耳！"

202

人問王夷甫山巨源義理何如是誰輩王曰此人初不肯以談自居然不讀老莊時聞其詠往往與其旨合

世說新語 賞譽第八

【世說新語·賞譽第八】人問王夷甫：『山巨源義理何如？是誰輩？』王曰：『此人初不肯以談自居，然不讀《老》《莊》，時聞其詠，往往與其旨合。』

【世说新语·赏誉第八】

王右军道谢万石『在林泽中为自道上』，叹林公『器朗神俊』，道祖士少『风领毛骨，恐没世不复见如此人』，道刘真长『标云柯而不扶疏』。

王右军道谢万石好林泽中为自道上

叹林公器朗神俊道祖士少风领毛骨

恐没世不复见如此人道刘真长标云

柯而不扶疏

世说新语

赏誉第八一则

204

【世说新语·品藻第九】　刘令言始入洛，见诸名士而叹曰："王夷甫太解明，乐彦辅我所敬，张茂先我所不解，周弘武巧于用短，杜方叔拙于用长。"

王夷甫云閭丘沖優于滿奮郝隆此三
人并是高才沖最先達 其一

王夷甫以王東海比樂令故王中
郎作碑云當時標榜為樂
廣之儷 其二

庾中郎与王平子雁行 其三

王大將軍在西朝時見周侯輒扇
障面不得住後度江左不能復爾王歎曰
不知我進伯仁退 其四

世說新語 品藻第九 四則

【世说新语·品藻第九（四则）】　　王夷甫云："闾丘冲优于满奋、郝隆。此三人并是高才，冲最先达。"（其一）王夷甫以王东海比乐令，故王中郎作碑云："当时标榜，为乐广之俪。"（其二）庾中郎与王平子雁行。其三。王大将军在西朝时，见周侯，辄扇障面不得住。后度江左，不能复尔，王叹曰："不知我进伯仁退！"（其四）

京房与汉元帝共论，因问帝：『幽、厉之君何以亡？所任何人？』答曰：『其任人不忠。』房曰：『知不忠而任之，何邪？』曰：『亡国之君各贤其臣，岂知不忠而任之？』房稽首曰：『将恐今之视古，亦犹后之视今也。』

世说新语 规箴第十一则

207

【世说新语·规箴第十】 远公在庐山中，虽老，讲论不辍。高足之徒，皆肃然增敬。弟子中或有堕者，袁公曰：『桑榆之光，理无远照，但愿朝阳之晖，与时并明耳。』执经登坐，讽诵朗畅，词色甚苦。

远公在庐山中，虽老，讲论不辍。弟子中或有堕者，袁公曰：桑榆之光，理无远照，但愿朝阳之晖，与时并明耳。执经登坐，讽诵朗畅，词色甚苦。

世说新语 规箴第十

博敬

魏武嘗過曹娥碑下，楊修從。碑背上
見題作「黃絹幼婦，外孫齏臼」八字，魏武謂修曰：「卿
解不？」
答曰：「解。」魏武曰：「卿未可言，待我思之。」行三十里，魏
武乃曰：「吾已得。」令修別記所知。修曰：「黃絹，色絲也，于
字為『絕』；幼婦，少女也，于字為『妙』；外孫，女子『也』，
于字為好；齏臼，受辛也，于字為『辭』。所謂『絕妙好辭』也。」
魏武亦記之，與修同，乃歎曰：「我才不及卿，乃覺三十里。」

【世说新语·捷悟第十一】 魏武征袁本初，治装，余有数十斛竹片，咸长数寸，众云并不堪用，正令烧除。太祖思所以用之，谓可为竹椑楯，而未显其言，驰使问主簿杨德祖，应声答之，与帝心同。众伏其辩悟。

魏武征袁本初治装馀者数十斛竹片咸长数寸众云并不堪用正令烧除太祖思所以用云谓可为竹椑楯而未显其言驰问主簿杨德祖应声答之与帝心同众伏其辩悟

世说新语
捷悟第十一

司空顧和与時賢共清言張言之顧敷

是中外孫年并七歲在牀邊戲于時聞

語神情如不相屬瞑於燈下兒共叙

客主之言都無遺失顧公越席而提其

耳曰不意衰宗復生此寶

世說新語 夙惠第十二則

211

【世说新语·夙惠第十二】

何晏七岁，明慧若神，魏武奇爱之，因晏在宫内，欲以为子。晏乃画地令方，自处其中。人问其故，答曰：『何氏之庐也。』魏武知之，即遣还。

何晏七歲明慧若神魏武奇愛之因晏
在宫内欲以為子晏乃畫地令方自處
其中人問其故荅曰何氏之廬也魏武知之
即遣還

世説新語 夙惠第十二

王司州在谢公坐，咏"入不言兮出不辞，乘回风兮载云旗"。

【世说新语·豪爽第十三】 王司州在谢公坐，咏"入不言兮出不辞，乘回风兮载云旗"。语人云："当尔时，觉一坐无人。"

管有遗音，梁王安在哉？』

桓玄西下，入石头，外白司马梁王奔叛。玄时事形已济，在平乘上笳鼓并作，直高咏云：『萧

桓玄西下入石頭外白司馬梁王奔叛玄時事形已濟在平乘上笳鼓并作直高詠云蕭管有遺音梁王安在哉

世說新語 豪爽第十三一則

王右軍見杜弘治歎曰面如凝脂眼如點
漆此神仙中人時人有稱王長史形者
蔡公曰恨諸人不見杜弘治耳

世說新語 容止第十四一則

【世说新语·容止第十四】

『恨诸人不见杜弘治耳！』

王右军见杜弘治，叹曰：『面如凝脂，眼如点漆，此神仙中人。』时人有称王长史形者，蔡公曰：

『恨诸人不见杜弘治耳！』

215

已死更相慶竟殺蛟而出
聞里人相慶始為人情而患
有自改意乃自吳尋二陸
平原不在正見清河具以情
告并云欲自修改而年
已蹉跎終無所成清河曰古
人貴朝聞夕死況君前途

【世说新语·自新第十五（二则）】周处年少时，凶强侠气，为乡里所患。又
义兴水中有蛟，山中有邅迹虎，并皆暴犯百姓，义兴人谓为"三横"，而处尤剧。
或说处杀虎斩蛟，实冀三横唯余其一。处即刺杀虎，又入水击蛟，蛟或浮或
没，行数十里。处与之俱，经三日三夜，乡里皆谓已死，更相庆。竟杀蛟而出。
闻里人相庆，始知为人情所患，有自改意。乃自吴寻二陆，平原不在，正见
清河，具以情告，并云："欲自修改，而年已蹉跎，终无所成。"清河曰："古
人贵朝闻夕死，况君前途

216

周處年少時出強俠氣為鄉
里所患又義興水中有蛟山中
有邅跡虎并皆暴犯百姓
義興人謂為三橫而處尤劇
或說處殺虎斬蛟實冀三橫唯
餘其一處即刺殺虎又入水擊蛟
蛟或浮或沒行數十里處與之
俱經三日三夜鄉里皆謂

牀枥歷方...
神姿峰颖能處鄙事神氣
猶異機柷船屋上遙謂之曰卿
才如此亦復作劫邪淵便泣涕
投劍歸機辭厲非常機弥
定交作箋薦焉過江仕至
征西將軍 其二

世說新語
自新第十五二則

<hr>

尚可。且人患志之不立，亦何忧令名不彰邪？"处遂改励，终为忠臣孝子。（其一）戴渊少时，游侠不治行检，尝在江淮间攻掠商旅。陆机赴假还洛，辎重甚盛，渊使少年掠劫。渊在岸上，据胡床指麾左右，皆得其宜。渊既神姿峰颖，虽处鄙事，神气犹异。机于船屋上遥谓之曰："卿才如此，亦复作劫邪？"渊便泣涕，投剑归机，辞厉非常。机弥重之，定交，作笺荐焉。过江，仕至征西将军。（其二）

尚可身人志，志之不立亦何
憂令名不彰邪庶遂致勗
終為忠臣孝子　其一
戴喌少時遊俠不治行檢
嘗在江淮間攻掠商旅陸
機甞假遠路輜重甚盛淵
使少年掠劫謂在岸上據胡

王丞相過江自说昔在洛水邊數与裴成

公阮千里諸賢共談道羊曼曰人久以此許

卿何須復尔不王曰亦不言我須此但欲尔時

不可浮耳

世说新語

企羡第十六一則

220

王子猷、子敬俱病篤，而子敬先亡。子猷问
左右何以都不闻消息？此已丧矣！语时了不悲。
了不悲便索舆来奔丧，都不哭。子敬素
好琴便径入坐灵床上取子敬琴弹弦
既不调掷地云子敬人琴俱亡因恸绝
良久月余亦卒

世说新语 伤逝第十七

【世说新语·伤逝第十七】

王子猷、子敬俱病笃，而子敬先亡。子猷问左右：『何以都不闻消息？此已丧矣！』语时了不悲。便索舆来奔丧，都不哭。

子敬素好琴，便径入坐灵床上，取子敬琴弹，弦既不调，掷地云：『子敬，子敬，人琴俱亡。』因恸绝良久。月余亦卒。

221

嵇康遊於汲郡山中
遇道士孫登遂與之遊
康臨去登曰君才則高
矣保身之道不足

世說新語
栖逸第十八則

【世说新语·栖逸第十八】　嵇康游于汲郡山中，遇道士孙登，遂与之游。康临去，登曰："君才则高矣，保身之道不足。"

桓車騎
不好著新衣浴後婦故
送新衣与車騎
大怒催使持去婦更
持還
傳語云
衣不經新何由而故
桓公大笑著之

世說新語 賢媛第十九

【世说新语·贤媛第十九】 桓车骑不好著新衣，浴后，妇故送新衣与。车骑大怒，催使持去。妇更持还，传语云："衣不经新，何由而故？"桓公大笑，著之。

【世说新语·术解第二十】郭景纯过江，居于暨阳，墓去水不盈百步，时人以为近水。景纯曰：『将当为陆。』今沙涨，去墓数十里皆为桑田。其诗曰：『北阜烈烈，巨海混混。磊磊三坟，唯母与昆。』

郭景纯过江居於暨阳墓去水不盈百
步时人以为近水景纯曰将当为陆今
沙涨去墓数十里皆为桑田其诗曰北
阜烈烈巨海混混磊磊三坟唯母与昆

世说新语 术解第二十一则

顾长康好写起人形，颜图殷荆州，殷曰明府正为眼尔。但明

世说新语

巧艺第二十二则

【世说新语·巧艺第二十一】

顾长康好写起人形，欲图殷荆州，殷曰：『我形恶，不烦耳。』顾曰：『明府正为眼尔。但明点童子，飞白拂其上，使如轻云之蔽日。』

225

元帝正会，引王丞相登御床，王公固辞，中宗引之弥苦。王公曰：『使太阳与万物同晖，臣下何以瞻仰？』

元帝正會引王丞相登御床王公固辭中宗引之弥苦王公曰使太陽与萬物同暉臣下何以瞻仰

世說新語 崇禮第二十二

阮浑长成风气韵度
似父
亦欲作达步兵曰仲容已
预之卿不得复尔 其一
阮宣子常步行以百钱挂
杖头至酒店便独
酣畅虽当世贵盛不
肯诣也 其二

世说新语

任诞第二十三二则

【世说新语·任诞第二十三（二则）】 阮浑长成，风气韵度似父，亦欲作达。步兵曰："仲容已预之，卿不得复尔。"（其一）阮宣子常步行，以百钱挂杖头，至酒店，便独酣畅。虽当世贵盛，不肯诣也。（其二）

【世说新语·简傲第二十四】 陆士衡初入洛，咨张公所宜诣，刘道真是其一。

陆既往，刘尚在哀制中。性嗜酒，礼毕，初无他言，唯问：『东吴有长柄壶卢，卿得种来不？』陆兄弟殊失望，乃悔往。

陸士衡初入洛咨張公所宜詣劉道真

是其一陸既往刘尚在哀制中性嗜酒

禮畢初無他言唯問東吳有長柄壺

盧卿得種來不陸兄弟殊失望乃悔往

世說新語　簡傲第二十四一則

王長豫幼便和令，丞相愛恣甚篤。每共
圍碁，丞相欲舉行，長豫按指不聽，丞相
笑曰：詎得浮爾，相與似有瓜葛。

世說新語　排調第二十五一則

【世說新語·排調第二十五】

王長豫幼便和令，丞相愛恣甚篤。每共圍棋，丞相欲舉行，長豫按指不听。丞相笑曰：『詎得爾？相與似有瓜葛。』

王右军少时甚涩讷。在大将军许，王、庾二公后来，右军便起欲去。大将军留之，曰："尔家司空、元规，复可所难？"

魏武少時，嘗與袁紹好為遊俠，觀人新婚，因潛入主人園中，夜叫呼云偷兒賊青廬中人皆出觀，魏武乃入，抽刃劫新婦与紹還出失道墜枳棘中紹不能得動，復大叫云偷兒在此紹遑迫自擲出遂以俱免

世說新語　假譎第二十七一則

【世说新语·假谲第二十七】魏武少时，尝与袁绍好为游侠。观人新婚，因潜入主人园中，夜叫呼云："有偷儿贼！"青庐中人皆出观，魏武乃入，抽刃劫新妇，与绍还出。失道，坠枳棘中，绍不能得动。复大叫云："偷儿在此！"绍遑迫自掷出，遂以俱免。

231

殷仲文既素有名望
自谓必当阿衡朝政
忽作東陽太守意甚不平及之郡至富
陽慨然歎曰看此山川形勢當復出一孫伯
符

世說新語 黜免第二十八一則

232

【世说新语·俭啬第二十九】　王丞相俭节，帐下甘果，盈溢不散，涉春烂败。都督白之，公令舍去，曰："慎不可令大郎知。"

石崇厕常有十余婢侍列，皆丽服藻饰，置甲煎粉、沈香汁之属，无不毕备。又与新衣著令出，客多羞不能如厕。王大将军往，脱故衣，著新衣，神色傲然，群婢相谓曰：『此客必能作贼。』

石崇厕常有十馀婢侍列皆丽服藻
饰置甲煎粉沈香之属无不毕备又
新衣著令出客多羞不能如厕王大将
军往脱故衣著新衣神色傲然群婢
相谓曰此客必能作贼

世说新语 汰侈第三十一则

桓南郡小兒時与諸從兄弟各養鵝共闘
南郡鵝每不如甚以為忿乃夜往鵝欄間
取諸兄弟鵝杀之既曉家人咸以驚駭
云是變恠以白車騎車騎曰無所致恠當是
南郡戲耳問果如之

世說新語　忿狷第三十二則

【世说新语·忿狷第三十一】 桓南郡小儿时，与诸从兄弟各养鹅共斗。南郡鹅每不如，甚以为忿。乃夜往鹅栏间，取诸兄弟鹅悉杀之。既晓，家人咸以惊骇，云是变怪，以白车骑，车骑曰：「无所致怪，当是南郡戏耳！」问，果如之。

【世说新语·谗险第三十二】 王绪数谮殷荆州于王国宝，殷甚患之，求术于王东亭。曰："卿但数诣王绪，往辄屏人，因论它事。如此，则二王之好离矣。"殷从之。国宝见王绪，问曰："比与仲堪屏人何所道？" 绪云："故是常往来，无它所论。" 国宝谓绪于己有隐，果情好日疏，谮言以息。

【世说新语·尤悔第三十三】 王导、温峤俱见明帝，帝问温前世所以得天下之由，温未答。顷，王曰："温峤年少未谙，臣为陛下陈之。"王乃具叙宣王创业之始，诛夷名族，宠树同己，及文王之末高贵乡公事。明帝闻之，覆面著床曰："若如公言，祚安得长！"

王緒數讒殷荊
州於王國寶殷甚
患之求術於王東
亭曰卿但數詣王
緒徒輒屏人因
論它事如此別二
王之好離矣殷
乃之

王導溫嶠俱見
明帝
帝問溫前世所以
以浮天下之由溫
東答頗王曰溫嶠
年少未諳居為
陛下陳之王乃具
敘宣王創業之始

魏甄后惠而
有色先為袁熙妻
甚獲寵曹公之屠鄴也
令疾召甄左右白五官
中郎已將去公曰今年
破賊正為奴

世說新語
惑溺第三十五

【世说新语·惑溺第三十五】 魏甄后惠而有色，先为袁熙妻，甚获宠。曹公之屠邺也，令疾召甄，左右白："五官中郎已将去。" 公曰："今年破贼，正为奴。"

王東亭與

孝伯語後漸異

孝伯謂東亭曰卿便不

可復測答曰王陵廷爭

陳平從默但問克終云

何耳

世説新語

仇隙第三十六一則

【世说新语·仇隙第三十六】 王东亭与孝伯语，后渐异。孝伯谓东亭曰："卿便不可复测！"答曰："王陵廷争，陈平从默，但问克终云何耳。"

世说新语
第二十四则

【世说新语·忿狷第三十四】王蓝田性急。尝食鸡子，以箸刺之，不得，便大怒，举以掷地。鸡子于地圆转未止，仍下地以屐齿蹍之，又不得，瞋甚，复于地取内口中，啮破即吐之。